爸爸又潛水

LET'S GO DIVING

來潛入精彩的海洋世界，
認識・愛上・保育・海洋

潛水運動・水下生態・潛遊資訊・海洋保育

李權殷　著

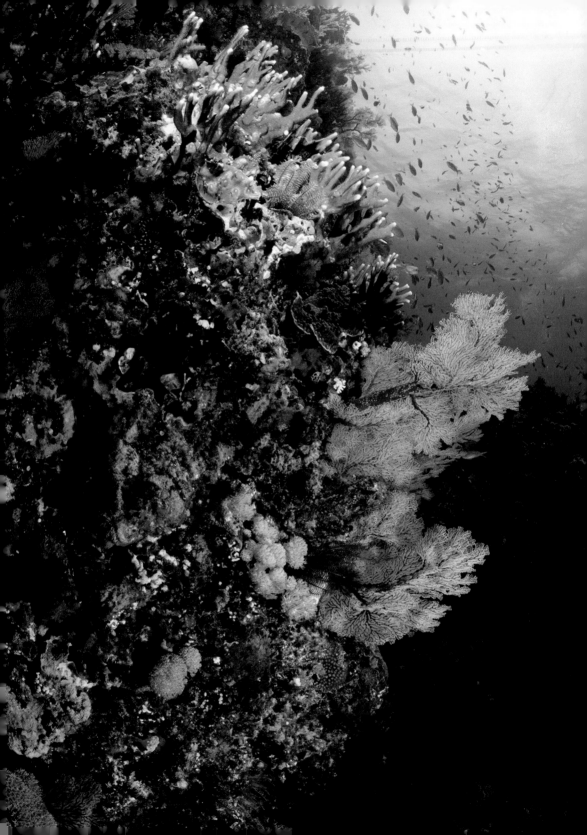

給我的家人、太太、女兒、
教導過我的每位教練、及一
起潛水的好友們。

序

　　2017年的某個下午，我懷著戰戰兢兢的心情，帶著一個概念及多年來拍下的照片去面試。一進入面試的房間，緊張得手上的平板電腦也跌在地上。原來要面對自己的夢想，走出自己的安舒區，需要很大的勇氣。

　　直至收到《爸爸又潛水》計劃獲批的消息後，興奮過後方發現真正的挑戰才正式開始。從資料搜集、採訪、寫稿，到拍攝、排版等，都遇上不同程度的困難。偶爾灰心的時候也會想，我從中得到甚麼呢？一時之間走出安舒區，換來處處碰壁，值得嗎？

夢想，本來就是難以達成。

　　猶幸得到家人和好友們的包容及協助，最終成就此書的誕生。特此鳴謝香港教師夢想基金支持，達成本人的小小夢想。

古希臘哲學家阿里士多德說過：" In all things of nature there is something of the marvellous."作為一位水下攝影師，我深信，能讓更多人投入保護海洋行列的方法，便是用雙手拍下照片，讓別人知道，水平面下存在著一個非筆墨能形容的奇幻世界。可惜我們的海洋，正受著人類的種種威脅，變得千瘡百孔、滿目瘡痍，極需要我們去關注及作出改變。

事不宜遲，是時候一起，潛入精彩的海洋世界！

認識・愛上・保育・海洋。

李權殷
Kenny Lee

 目錄

爸爸
又潛水
LET'S GO DIVING

CONTENTS 目錄

目錄

我是潛水員

就試試背上沉甸甸的潛水裝備，
大步跨出去！

悦悦

妹妹悦悦，對各式各樣的海洋生物很感興趣。是攪笑能手。

晴晴

家姐晴晴，小學生一名，最近才學懂游泳，熱愛玩水及收集海洋生物布偶。

媽媽

喜歡製作美食及甜點的漂亮媽媽！！

爸爸

體育教師，PADI開放水域潛水教練。熱愛潛水運動及水底攝影。

1 我是潛水員

悅悅：「爸爸，今早你的朋友找不到你，便問我爸爸是否
『又』潛水了……」

爸爸：「今早爸爸要教潛水班，學員也順利完成所有表現要
求，正式成為合資格潛水員了。」

晴晴：「其實潛水的感覺是怎樣的？」

爸爸：「你有想過自己能當一尾魚兒，在水裡自由自在地游玩
嗎？又或是身處一個無重的空間，如同在太空中，上下
左右前前後後任意飄浮？潛水的感覺就是這樣，無拘無
束。」

悅悅：「為什麼爸爸你這麼喜歡潛水呢？」

爸爸：「水底世界總帶點神秘感，等待潛水員去發掘。另外海
洋生物奇形怪狀，色彩繽紛，和陸上大相逕庭。親身體
驗比從書本或電視中觀看要震撼得多。爸爸熱愛攝影，
潛水時能為各種生物拍照，讓你們欣賞，也是爸爸喜歡
潛水的原因。」

悅悅：「潛水看來挺好玩，我和家姐可以試試嗎？」

爸爸：「不如讓爸爸先分享一下自己學潛水的歷程，首先要由
十幾年前開始說起……」

晴晴悅悅（逃走……）

　　爸爸大學畢業後剛踏足社會工作，工餘時間想找點運動相關的課程報讀，正好翻開暑期課程簡介有徒手潛水課程，便報名參加了。徒手潛水裝備簡單，只需要潛水面鏡、呼吸管及蛙鞋，便可以投入海洋世界。自始爸爸便能利用一口氣的時間，閉氣潛入海中。

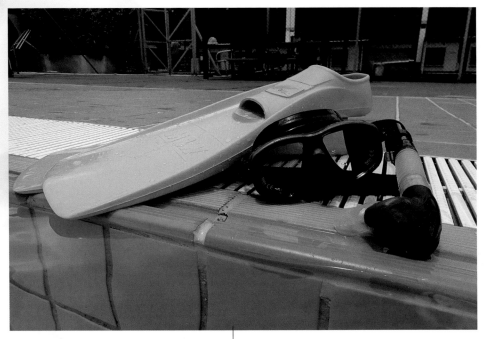

· 只需要潛水面鏡、呼吸管及蛙鞋，便可以投入海洋世界。

　　由於徒手潛水的水底停留時間短，於是爸爸腦內開始萌生一個意念：

我要學習水肺潛水！

2 休閒潛水運動帶給你的改變

1. **你能到訪一般人去不到的地方**
 陸地佔地球表面的29%，潛水讓你比別人多71%的地方探索遊玩。

2. **認識來自世界各地的新朋友**
 潛水前後大家在同一條船上，分享潛水經歷，大家有共同話題，就算語言不同，也能談得不亦樂乎。

3. **遠離煩囂，親近大自然**
 快逃離香港的石屎森林，潛入水底享受一刻的寧靜，因為手提電話不能帶下水呢!

4. **享受無重狀態，如太空人一樣**
 就算你的體重超標，在水中也能身輕如燕!

5. **享受探險帶來的興奮感**
 潛水時你不會知道下一秒將遇上甚麼生物，因此有人說潛水是最安全的極限運動。請放心，只要遵守規則，潛水與其他普及運動一樣安全。

6. **提升你的溝通能力**
 在水下你不能說話，你會學懂很多非言語的溝通方法和手勢訊號。

7. **強身健體，讓你身手敏捷**
 潛水用的氣瓶重量不少，讓你不知不覺間做了負重訓練；在船上有時會搖晃，讓你訓練出絕佳的平衡力。

8. **認識海洋生物**

 當你遇到從未見過的生物，你會查問你的潛水導遊，剛才哪條是甚麼怪物來的？

9. **培養獨立及照顧自己的能力**

 潛水時你要處理裝備，又或是定位導航，有時可以很忙碌。如果在水底也能照顧好自己，在陸上應該沒甚麼事難到你。

10. **學懂照顧別人**

 進行潛水運動，絕不能單獨行動，必須與你的潛伴共同進退，有需要的時候還要向潛伴提供協助。

11. **能夠面對異常環境，處變不驚**

 有時水下能見度低，或夜潛時一片漆黑，只靠你的手電筒探索，都能練大你的膽子，讓你處變不驚。晚上沖涼時遇上停電也不怕（最近到外地旅遊遇上了⋯⋯）

**其實還有更多，
留待你去發現！**

3 PADI 是甚麼？

PADI 是 Professional Association of Diving Instructors 專業潛水教練協會 的英文縮寫。於 1966年由拉爾夫・埃里克森（Ralf Ericssion）及約翰・克羅寧（John Cronin）創立。

他們創會的目標是希望藉著可靠、正當指導的潛水訓練，培訓出更多有信心的潛水員，並經常參與潛水運動，讓更多人有機會享受美妙的海底世界。

今時今日PADI已經是世界領先的水肺潛水訓練機構。發出的潛水證也是全球認可。

PADI　　　https://www.padi.com

其他國際潛水發證機構：
NAUI　　　https://www.naui.org
SSI　　　　https://www.divessi.com
CMAS　　　http://www.cmas.org
SDI　　　　https://www.tdisdi.com

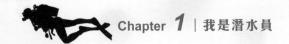

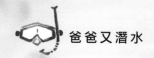

4 開放水域潛水員

這是踏入休閒潛水運動的最初級課程，PADI 開放水域潛水員課程參加者要求：

- 年滿10歲或以上，身體狀況適合進行潛水活動；
- 需要能在水面徒手連續游泳 200米或穿戴面鏡，呼吸管及蛙鞋連續游動 300米（不限時）；
- 潛水學員在不藉助任何游泳輔助器材，水中游泳／漂浮10分鐘。

所以學潛水，你需要熟悉水性。

約30多小時的開放水域潛水員課程中，分為三部分：

第一部份：知識發展

學員會認識與潛水有關的理論，包括潛水物理、生理、安全、裝備、及技術知識。

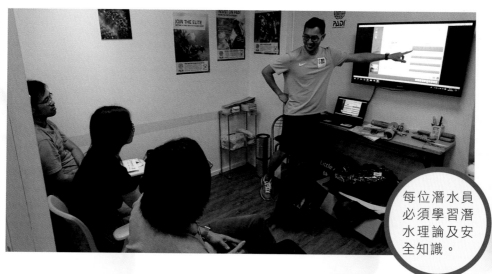

每位潛水員必須學習潛水理論及安全知識。

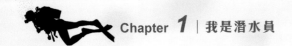

第二部份：泳池／平靜水域潛水訓練

教練會帶領學員於泳池／平靜水域學習各種潛水技術，例如裝備組裝及使用方法、特殊情況的處理方法如面鏡入水處理，緊急升水方法等。

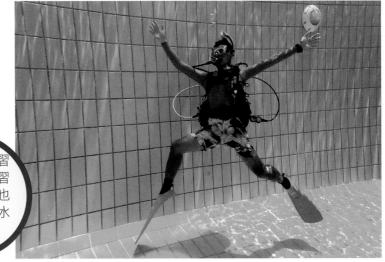

在泳池練習潛水，熟習技術後你也能輕鬆在水中跳舞！

· 學習使用後備氣源

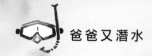

第三部份：開放水域潛水訓練

　　在泳池／平靜水域熟習各項潛水技術後，就是真正投入大海實戰的時候。教練會和學員出海實習共4次的開放水域潛水（分別於兩天內完成）。教練指示學員示範所學，並從中指導以改進技術。

第一次下潛必定印象難忘！

　　完成以上潛水訓練，達至相關技術要求和測驗筆試合格後，便可取得獲國際認可的開放水域潛水員證書。注意，由於此階段你還是潛水初哥，開放水域潛水員的潛水深度不能超過水深18米。

5 潛水裝備

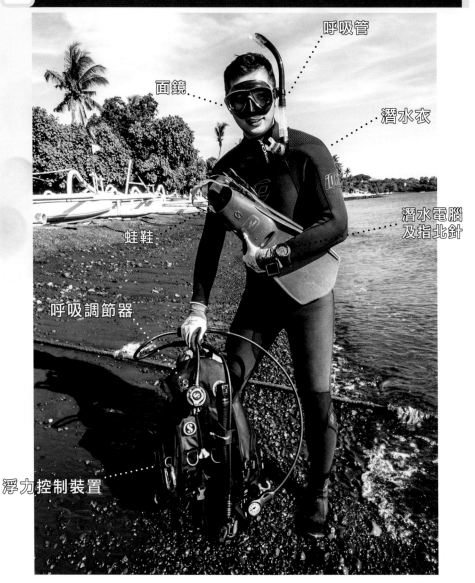

呼吸管

面鏡

潛水衣

潛水電腦
及指北針

蛙鞋

呼吸調節器

浮力控制裝置

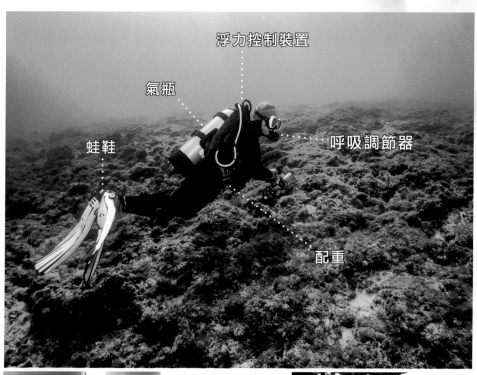

浮力控制裝置

氣瓶

蛙鞋

呼吸調節器

配重

象拔（水面信號裝置）

裝備	用途
面鏡 Mask	讓你的眼睛在水中看得清楚。
呼吸管 Snorkel	讓你在水面浮潛時，臉朝下時也能呼吸。
蛙鞋 Fins	讓你能輕鬆游動。
潛水衣 wetsuit	保護身體，維持體溫。
浮力控制裝置 Buoyancy Control Device	讓你調整浮力，在水下不浮不沉（中性浮力），才可輕鬆自由上升、下潛和懸浮。在水面也能如救生衣般讓你浮起來。
氣瓶 Tank	提供空氣給潛水員。
呼吸調節器 Regulator	將氣瓶中的壓縮空氣降壓後傳輸到你口中，讓你可以在水中呼吸。同時配備殘壓計，讓你知悉氣瓶內氣體殘餘量。
潛水電腦 Dive Computer	監控你在水中的的深度與時間以確保安全。
配重	抵銷身體及潛水衣的浮力，讓你能緩慢下潛。
水面信號裝置	哨子、等讓其他潛水員或潛水船能發現你。
指北針	海底並不是一望無際的，辨別方向就要靠它。

你可能對參與潛水運動有些疑慮，我們去問問爸爸，讓他解答一下。

問題1： 潛水安全嗎？

解答 ： 潛水其實是非常安全的運動。以PADI的課程設計為例，透過統一及標準的教學程序，讓每一位潛水員學會了潛水理論及技術以處理特殊情況，避免意外發生，學員需達至指定表現要求才會獲發證書。此外，到外地參加潛水活動時，潛店也會核實你的潛水證，亦會有合資格的導潛人員帶領活動，以策安全。

問題2： 潛水裝備有一定重量，潛水會否很累呢？

解答 ： 在水下處於無重狀態，你不會感覺到潛水裝備的重量。只要放鬆自己享受水下世界，潛水是很合繁忙都市人的消閒減壓運動。

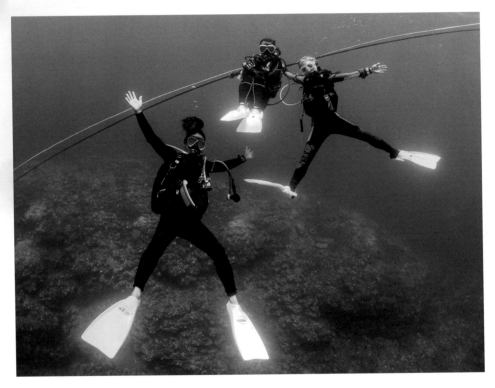

問題3： 潛水考試難合格嗎？

解答 ： 在PADI開放水域潛水員課程中，學員需要進行四次隨堂測驗，透過選擇題來評估是否清楚明白課程內容，而做錯了的題目教練亦會再解釋清楚。在最後一課會有一個50題的筆試，以多項選擇題為主。其實只要留心上課，回家後溫習一下，考試便能輕鬆過關。

問題4： 小朋友可否學習水肺潛水？

解答 ： 小朋友可在8歲開始參加泡泡小勇士或海豹隊，讓小朋友體驗潛水樂趣，而年滿十歲的小朋友更可參加青少年開放水域潛水員課程，透過課程學習獨立處理水下狀況，增加小朋友自信心、服從性及紀律。此外亦可學習海洋及潛水課外知識，家長更可和子女一同參加，讓潛水成為一家人的親子活動。

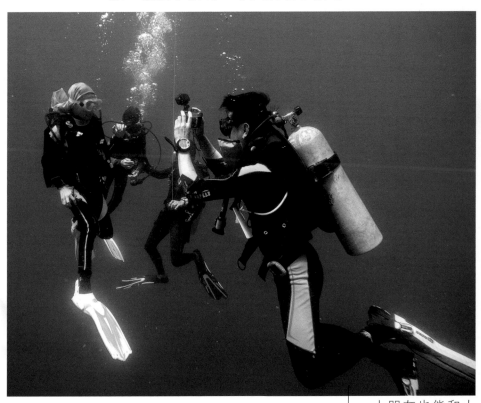

· 小朋友也能和大人一起潛遊世界，增廣見聞。

問題5： 潛水裝備好像價格甚高，對嗎？

解答 ： 裝備價格有平有貴，也不一定要是全部也購買，你可選擇向潛水店租用。當然有自己的裝備一定比租用的更合身，舒適及衛生。建議可先購入潛水面鏡、呼吸管、潛水衣及蛙鞋，因為這幾項相對較易負擔，浮力控制裝置（B.C.D）和呼吸調節器（Regulator）等價格較高的裝備可稍後才購置。

問題6： 近視可否學潛水？

解答 ： 可選擇佩戴隱形眼鏡，如恐防在水裡會移位或不小心沖掉隱形眼鏡，也可配有近視度數的潛水鏡。

問題7： 聽說在潛下水時，耳朵會痛，是真的嗎？

解答 ： 在下潛時，由於受到水壓影響，所以我們必須平衡耳內與外界的壓力。方法十分簡單，可以捏鼻輕輕鼓氣、吞口水或移動下顎的方法來平衡耳壓，上課時教練會詳細講解相關技巧。

問題8： 如身體有缺陷可否學潛水？

解答 ： 傷殘人仕只要取得醫生同意，便可參加專為傷殘人仕再設的體驗潛水，其後更可考取國際傷健潛水協會的傷殘人仕潛水執照，透過潛水運動，令傷健共融。

國際傷健潛水協會（香港）http://iahd.org.hk

6 體驗水肺潛水

　　如果未有時間考取潛水資歷，又想試試在水底呼吸的什麼感受，體驗潛水的滋味，你可以參加體驗水肺潛水Discover Scuba Diving (DSD)。

　　參加體驗水肺潛水的要求是10歲或以上，無須潛水經驗，體格健全。體驗水肺潛水活動好玩的地方是你可以嘗試第一次在水底呼吸。雖然我們天生不是海洋生物，但當適應過後，你便能和魚兒共游，成為大海的一部分。完成DSD後你會發現，水肺潛水比你想像中要容易得多。

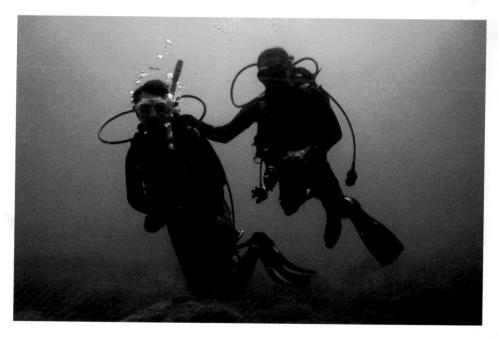

　　媽媽10年前進行體驗潛水的相片！媽媽是DSD常客（因為一直未有時間學潛水）。媽媽可是個潛水奇才呢，表現淡定！

7 進階開放水域潛水員

　　完成了開放水域潛水員課程後，爸爸偶爾到外地旅遊時會參與潛水活動，但始終練習機會不多，很多技術亦未熟練。數年後，正好有朋友完成了開放水域潛水員課程，順理成章便一同報讀PADI進階開放水域潛水員課程。

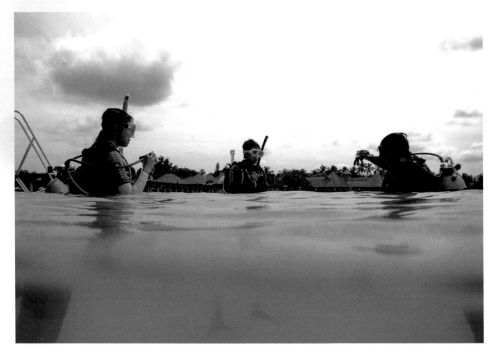

　　多了Advanced這個字，到底能讓潛水員有何進階呢？其實好比在香港考駕駛執照，考試合格後也只是「新牌仔」，路面經驗不足，需要時間提升技術。進階開放水域潛水員課程正好讓你學習和嘗試不同種類的潛水活動，例如深潛、夜潛或沉船潛水等。此外，亦包括技術方面訓練如水底導航、頂尖中性浮力等。理論與實踐並重，讓你的潛水生涯更豐富，更安全。課程中，深潛和水底導航是必修的。

深潛： 　　　　學習在水深18米至最深40米潛水的必要技巧。

水底導航： 　　學習如何有效運用指北針及天然環境進行導航。

　　另外從以下課程中選擇三科作選修，包括有：高海拔潛水，船潛，洞穴潛水，延遲水面浮標，數碼水底成像，打擊海洋垃圾（ＡＷＡＲＥ），潛水員水中推進器，放流潛水，乾式防寒衣，高氧空氣潛水，魚類辨識，全面鏡，冰潛，夜潛，頂尖中性浮力，循環呼吸器，搜索和尋回，獨行俠，鯊魚保育（ＡＷＡＲＥ），側掛氣瓶，水底自然觀察家，沉船潛水等。

　　因香港潛水環境所限及有實際需要，爸爸較建議的選修科是夜潛、頂尖中性浮力及搜索和尋回。

夜潛： 　　　　夜間才是海洋最繁忙，最精彩的時段，很多生物只在夜間出沒呢！爸爸最愛的就是夜潛。

頂尖中性浮力： 浮力控制絕對是每個潛水員必須掌握的技術，浮力控制欠佳對環境可能做成破壞，甚至讓你受傷。

搜索和尋回： 潛水時發現有東西不見了，有甚麼方法可以在水下搜索呢？此選修科讓你學習按不同地形和資訊，應用各種搜索方法尋找東西。爸爸試過為潛水員找回意外飛脫的蛙鞋呢！

還想學習更多嗎？
來看看更高級別的課程吧！

8 救援潛水員

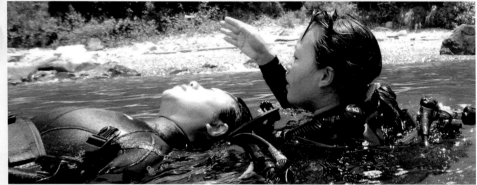

潛水員必須有能力於潛水活動期間照顧好自己。但能否協助別人呢？為了讓潛水員在危急的時候有足夠的能力去應付大大小小的潛水問題，及掌握救援技巧，此課程讓你學會如何避免問題發生與問題發生後如何處理，當中包括自救、緊急事故應變與裝備、救援恐慌、無反應潛水員的技術。

課程同時要求學員有急救和心肺復甦法CPR的知識。而潛水教練一般也有相關資格提供急救和心肺復甦法CPR的培訓。

爸爸覺得救援潛水員課程是一個嚴格，但最值得潛水員學習的課程。完成進階開放水域潛水員課程後，不妨試試！

・救援潛水員具備急救知識，如心肺復甦術（CPR）及自動體外心臟去纖維性顫動法（AED）。

9 潛水長

　　帶領別人潛入海洋世界，你需要專業資格。安全永遠是潛水活動中最重要的。去吧，向第一個潛水專業資格 ── 潛水長 Divemaster出發！

邁向專業之路

　　想成為潛水教練，讓潛水成為你的職業，你可由成為潛水長 Divemaster 開始。潛水長課程要求學員通過嚴格訓練、理論及技術考核，掌握潛水的領導技巧及解決問題的能力，還有能力幫助其他潛水員提升潛水技巧。實習表現滿意，才能成為合格的潛水長，協助教練教學及帶領潛水活動。

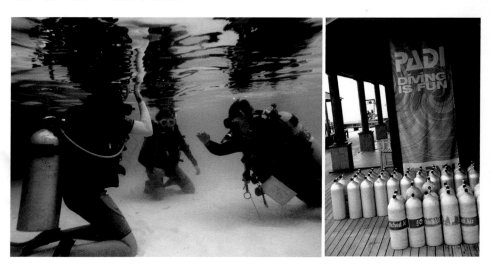

　　潛水長達到一定經驗後，可帶領體驗水肺潛水 Discover Scuba Diving（DSD）活動。

10 開放水域水肺教練

　　潛水長們，帶著你對潛水的熱情向前走，挑戰開放水域水肺教練（Open Water Scuba Instructor）課程吧。如果能克服困難考試合格，你就是一位潛水教練了。考核的內容超級多，要求極之嚴格，你自己看看吧！

1. 通過5大理論的知識考核，分別是物理、生理、潛水裝備、環境、潛水計劃表
2. 潛水技術24式評核
3. 潛水理論課堂教學
4. 平靜水域教學
5. 開放水域教學
6. 水面救援拖帶

　　由早到晚考足兩天，由陸地考到海底，幸好有驚無險，頂著巨大壓力完成所有考核，之後爸爸也累得極速回家昏睡zZzZzZ……

　　回想起來，在整個教練發展課程中，爸爸了解到自己的不足之處，努力改善，增長知識，不斷求進。考取潛水教練的感覺就像讀了一個大學課程，實在是歷盡艱辛。在此向每一位潛水教練致敬！

・　終於可以教導學員潛水，讓他們投入海洋世界！

　　雖然成為了潛水教練，但潛水知識博大精深，日新月異，還有很多知識需要不斷學習。

· 潛水教練還有很多東西要學
　習，如器材維修。

· 當然還要鑽研
 水下攝影啦！

· 潛水專長教練：
 高氧空氣潛水

一同發掘潛水的樂趣，
讓潛水運動豐盛你的人生！

海底照相館

拿著如怪獸般的相機，
找個美人魚來拍照！

1 海底照相館

悦悦：「爸爸明早要潛水，為甚麼還未去睡？」

爸爸：「明天要帶相機到水下拍照，要細心裝備及檢查清楚，否則昂貴的相機及鏡頭入水就要報廢了。」

晴晴：「嘩，這麼重，爸爸怎能拿著它在水中游動呢？」

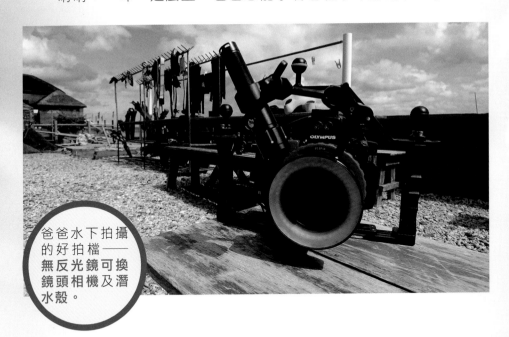

爸爸水下拍攝的好拍檔——**無反光鏡可換鏡頭相機**及**潛水殼**。

爸爸：「當物體放到水中，會產生浮力，因此相機未必如在陸上般重。我也可以為相機加上類似水泡的東西，幫助於水下減重。」

悦悦：「明天爸爸會拍到甚麼呢？」

爸爸：「爸爸也不知道，但有部份生物爸爸特別喜愛，希望明
　　　天也能遇上。不如讓你們看看早前拍下的相片，認識一
　　　下牠們。」

悅悅：「GO GO GO!!!」

**當物體放到水中，會產生浮力，
因此相機未必如在陸上般重。**

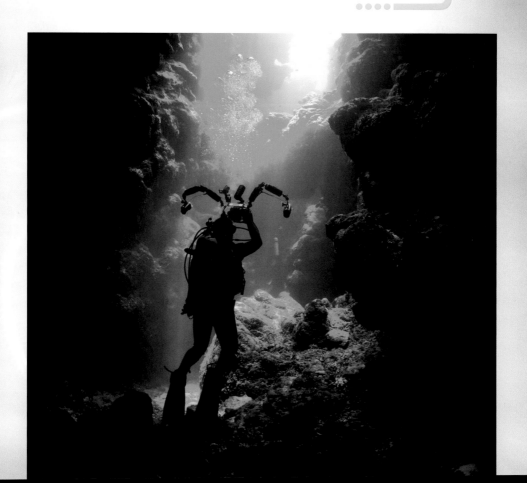

小丑魚 Clownfish

　　海洋明星第一名,由大人至小朋友也認識牠。住在海葵的觸手間,和海葵共生。牠們可是會認得自己居住的海葵,很少會找錯門口。小丑魚和海葵相互幫助清潔寄生蟲,小丑魚因身上的特殊黏液保護,不怕海葵的觸手的刺細胞,也得到海葵的保護。是海洋生物中最佳的共生示範。但近年有研究顯示海葵未必能從小丑魚身上得到利益,小丑魚有可能只是租霸一名。

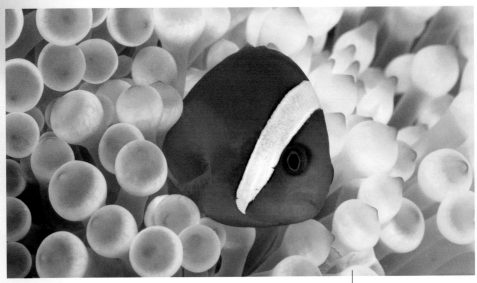

・住在海葵中的小丑魚。

　　小丑魚一般以藻類和浮游生物為食糧。牠們的樣子雖然可愛,但牠們其實並不好惹,還帶點攻擊性。因為地域性強,為了守護家園及幼小,會追趕游經潛水員,甚至咬人!

爸爸又潛水

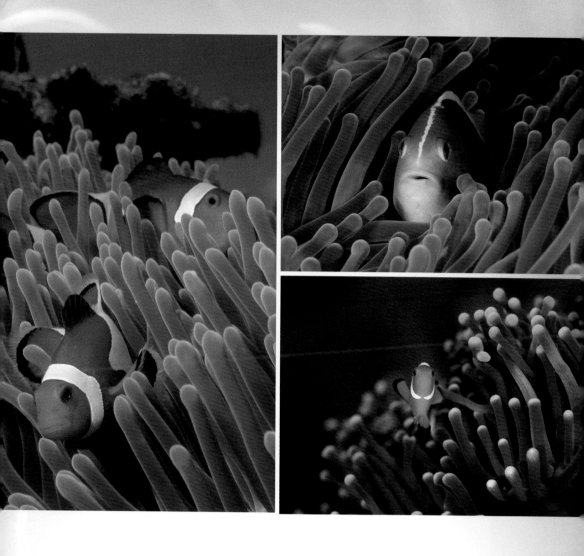

	2
1	3

1.and 2. 一個家庭中，身形最大的一般是雌魚。

3. 小丑魚幼魚。

雞泡魚 Pufferfish

雞泡魚，又名河豚，大家對牠的印象可能是牠身體脹大時的可愛樣子。其實平常雞泡魚是不會脹大，只有遇上極危險的時候，又或是被其他魚咬住時才會吸入大量的海水讓全身脹大而免被吞下。牠們的內臟有劇毒，皮膚也有少量毒素，所以絕對不能胡亂食用。

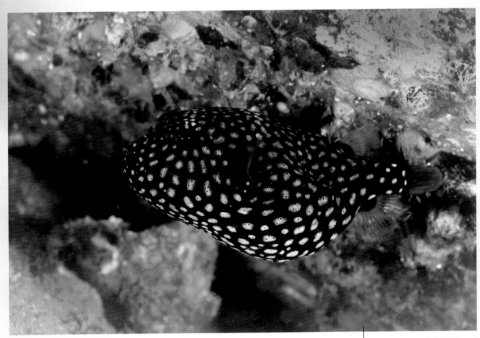

· 於香港拍攝到
的雞泡魚。

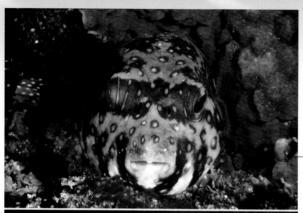

· 胖胖的雞泡魚
樣子可愛，但
性情卻凶惡。

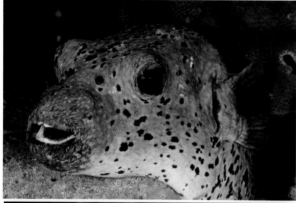

· 綽號「灰狗」
的雞泡魚，因
頭部形似狗而
得名。

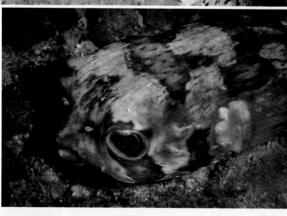

· 刺河豚

鸚嘴魚 Parrotfish

鸚嘴魚的嘴巴如鸚鵡的喙，因而得名。牠們的牙齒堅硬，可以咬碎硬珊瑚，吃內裡的藻類。吃完後未被消化的珊瑚碎屑會被排出，形成幼沙。所以鸚嘴魚又是自然界中的造沙高手。晚上鸚嘴魚會躲在礁石間睡覺，而且分泌黏液包裹全身。有研究指這樣能擾亂掠食者的嗅覺，免被發現。

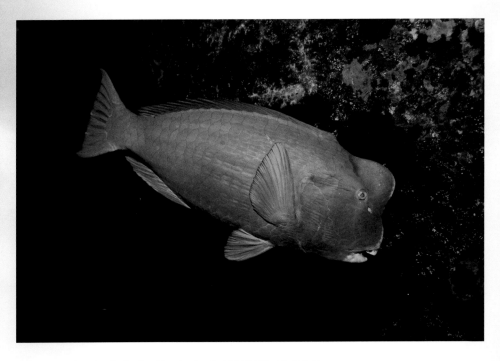

很多鸚嘴魚年幼時未有明顯的性別特徵，及後日漸長大成雌魚，再過一段時期最終變成為雄魚。

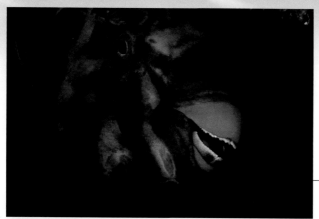

· 有漂亮牙齒，
笑容都靚D！

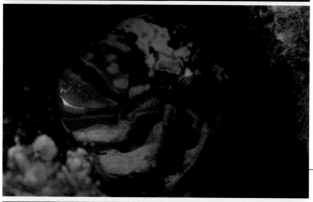

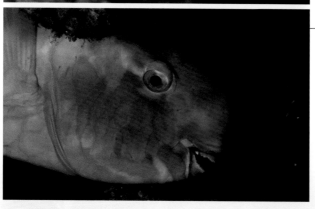

· 正 在 礁 石
間 睡 覺 的
鸚嘴魚。

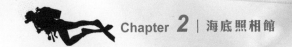

獅子魚 Lionfish

常單獨出沒的獅子魚，總是花枝招展，慢條斯理將斑馬紋的魚鰭展開游動。如此張揚，不怕被其他魚吃掉嗎？秘密原來在魚鰭內。魚鰭的刺含有毒液，人類被刺中的話真的非常危險。但放心，獅子魚比較害羞，潛水員在其眼中算是龐然大物，遇上時牠們總是會靜悄悄游走。

	2
1	
	3

1. 獅子魚愛吃小魚和蝦蟹。

2. 其斑馬紋也是迷惑對手的招數。

3. 獅子魚幼魚。

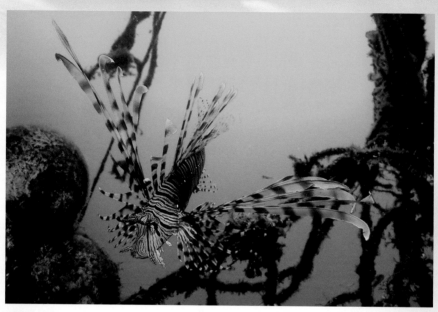

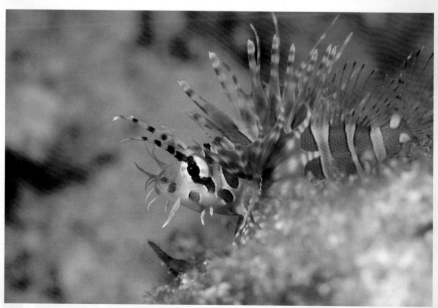

海鰻 Moray eel

海鰻，在香港多稱為油䱛或鱔，外觀和其他魚類不同，呈長條形，有點像蛇，在香港潛水也算是較易遇上的物種。牠們經常露出尖牙，好像在張牙舞爪嚇人，其實牠們十分膽小，遇到潛水員時多數會逃入洞中躲藏。但如果你夠膽伸手入其家中，我保證牠會保衛家園，咬你一口。所以潛水時大家還是乖乖，眼看手勿動。

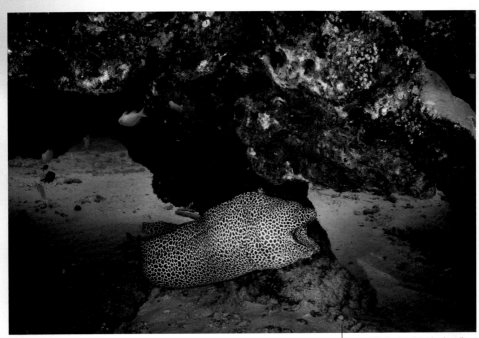

· 我有長長的身體。

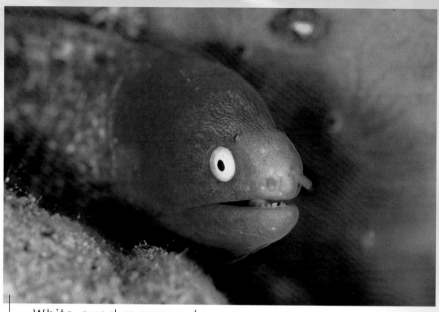

· White-eyed moray eel

· Snowflake moray eel

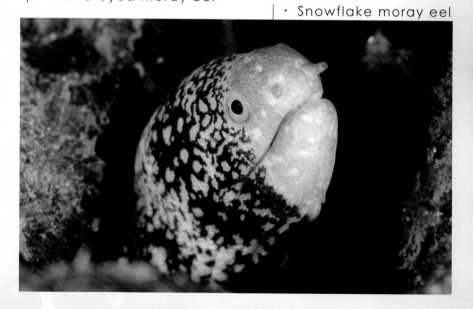

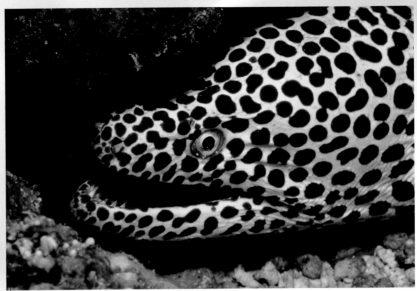

· 牙齒尖尖，惡形惡相。

· 藏身珊瑚下的Honey comb moray eel

躄魚 Frogfish

躄魚，俗稱蛙蛙魚。躄魚的躄字是足字部，所以牠們真的會用足狀的腹鰭行走。從其英文名字理解，就是好像長了青蛙腳的魚。牠們可是慢活高手，潛水時遇見躄魚，就可以慢慢拍，完全不怕牠們游走。

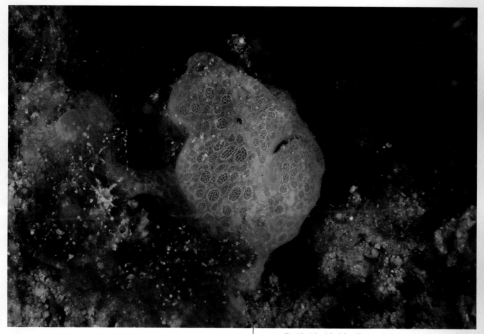

· 我的腹鰭讓我可以在水底行走。

爸爸從來也未見過躄魚游泳，99%時間牠們也是呆在水底，扮石頭扮珊瑚，絕對是水底發呆冠軍第一位。等其他魚游近時躄魚就會瞬間張開大口，用力一吸，將獵物一口吞下。

有部份躄魚的背鰭前方長有如釣竿的吻觸手，觸手前端有假餌球，模擬小蟲游動，吸引其他魚進入其攻擊範圍，可說是水底的釣魚高手。

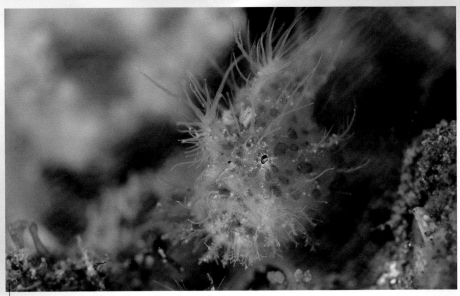

· 身上長滿毛毛的Hairy frogfish。

· 躄魚在釣魚。

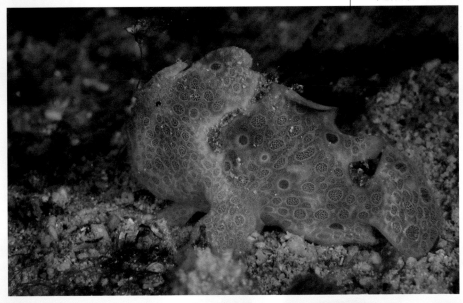

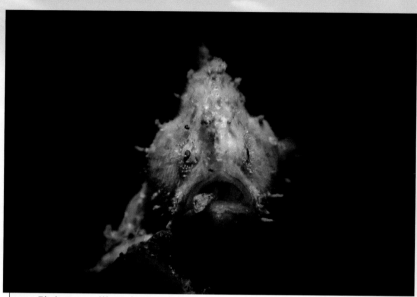

·躄魚BB，樣子太可笑了！

·可愛小BB！

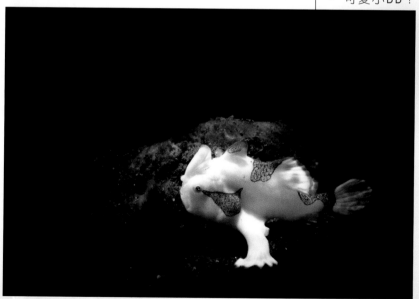

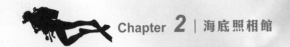

海馬 Seahorse

　　很難想像頭部像馬，身體皮包骨，尾巴能像猴子尾巴般捲曲的小東西是魚類。牠們的嘴巴不能開合，只能利用長嘴吸食水中的小生物。另外牠們多是直立游泳的，但游得緩慢，常用尾巴捲著海藻、珊瑚或其他物件來停下來休息，或靠其保護色的身體躲開敵人追捕。

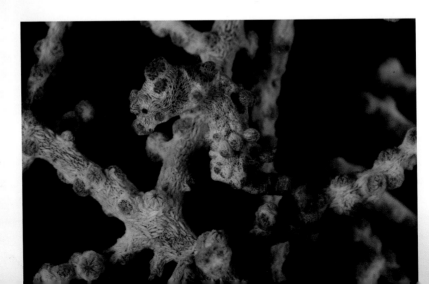

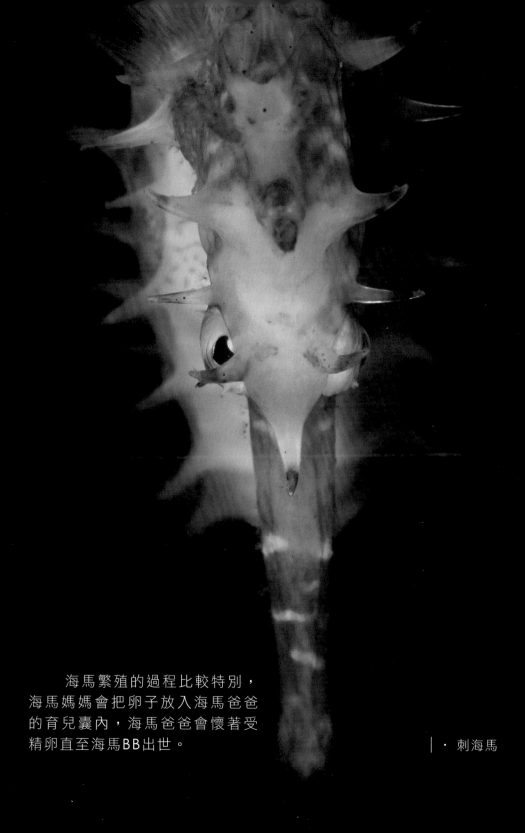

　　海馬繁殖的過程比較特別，
海馬媽媽會把卵子放入海馬爸爸
的育兒囊內，海馬爸爸會懷著受
精卵直至海馬BB出世。

|　・刺海馬

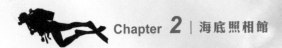

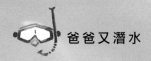

魔鬼魚 Manta Ray

又稱鬼蝠魟，身體扁平，闊度可達2米或以上，是鯊魚的近親，都是軟骨魚。

因為身形關係，牠們不是像一般魚搖動尾鰭游動，反而是像雀鳥般拍翼滑翔。因為形態優美，爸爸碰到時也會瘋狂地為牠拍照！

雖然體形不小，但魔鬼魚只會以其大口濾食水中的浮游生物，牠們沒有尖牙，尾部也沒有攻擊性的刺，個性溫和。

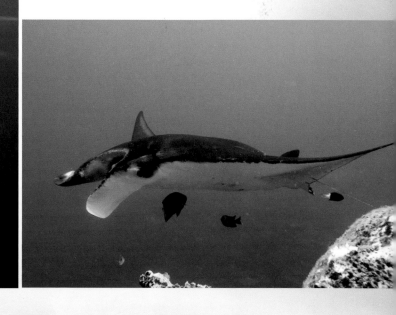

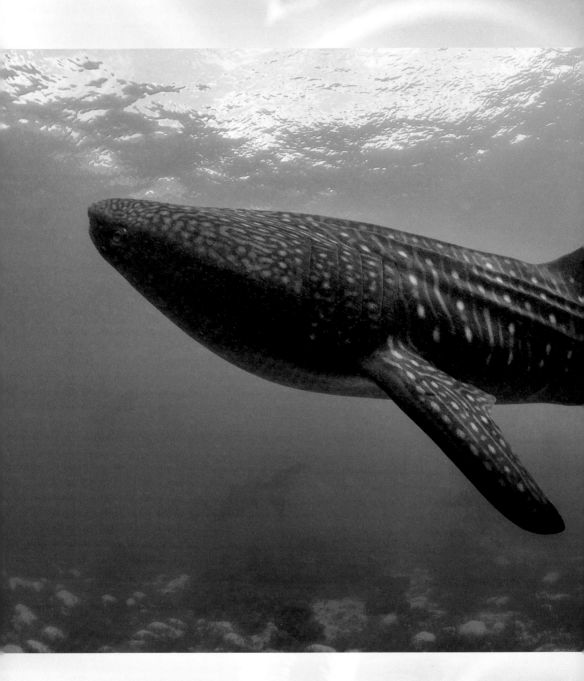

Brad Kwok 攝

鯨鯊 Whale shark
世界上最大的魚,出場!

　　如果你覺得陸上的象很巨大的話,那麼你絕對要見識一下鯨鯊的龐大。牠可算是巨無霸級生物。成熟的鯨鯊可以長達20米,體重達40噸。好可怕呢!

　　但和其體型恰好相反,鯨鯊個性溫馴,扁扁的口長在頭部前端,吸入海水濾食浮游生物和磷蝦維生。可惜牠游得慢,又常浮到水面,容易被漁民捕捉。鯨鯊要約20歲才性成熟,所以過度捕捉下其數量已大幅減少。鯨鯊現在已列入「瀕臨絕種野生動植物國際貿易公約」的附錄二,即沒有立即的滅絕危機,但需要管制交易情況以避免影響到其存續的物種。不少國家如菲律賓、美國等也將鯨鯊列為禁捕物種。

看完魚,就到其他軟體類及甲殼類海洋生物出場。

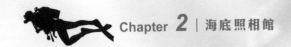

海蛞蝓 Sea Slug

海蛞蝓品種繁多，色彩獨特，深得潛水員喜愛。牠們的移動速度如蝸牛一般，所以潛水員可以慢慢為牠們拍照。但有部份的海蛞蝓體型細小，身長只有數毫米，絕對需要鷹眼的視力才可發現其蹤跡。因為牠們實在太小了，有時需在相機的微距鏡頭前再加上放大鏡，才能拍攝得到呢！

· 我身體像一枝枝鉛筆。

雌雄同體，同時擁有雄性和雌性的生殖器官，是海蛞蝓奇特之處。一般潛水時見到的海蛞蝓其實可細分為海牛（Nudibranch）或海兔（Sea hare），但因為海蛞蝓的觸角太像兔子的耳朵，因而大家也胡亂地全稱呼牠們做海兔。

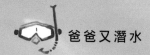

· 我有透明身體，潛水的
　朋友叫我「美葉」。

· 我的觸角像兔子的耳朵嗎？

・我是殺手兔，會吃其他海蛞蝓。

・我像仙人掌。

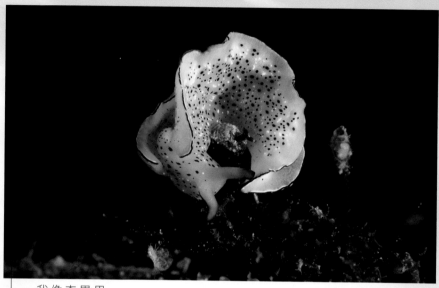

· 我像奇異果。

· 我背着許多顏色筆。

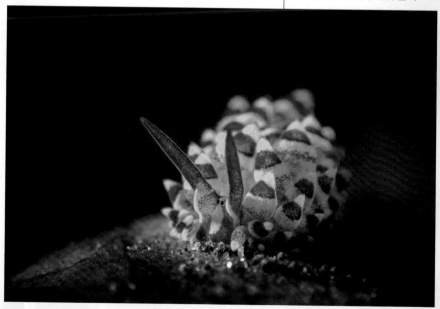

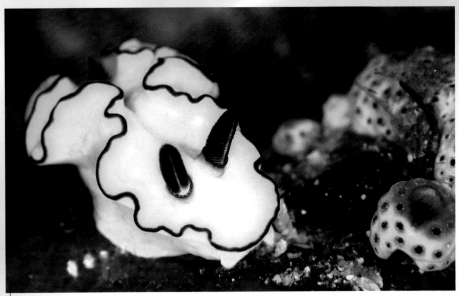

· 我是小忌廉。

· 可惡,誰叫我做擦紙膠?

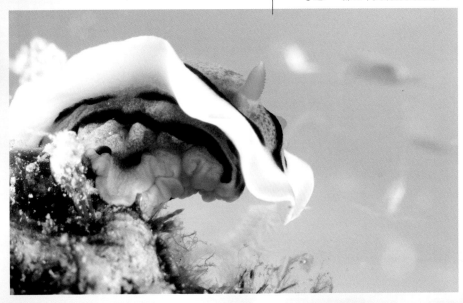

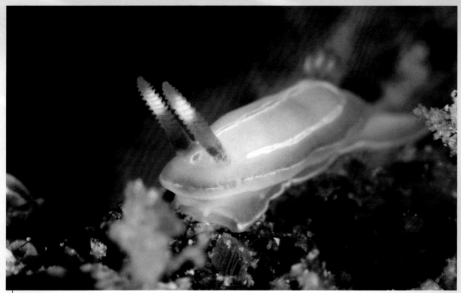

· 天線般的觸角。

· 光纖般的身體。

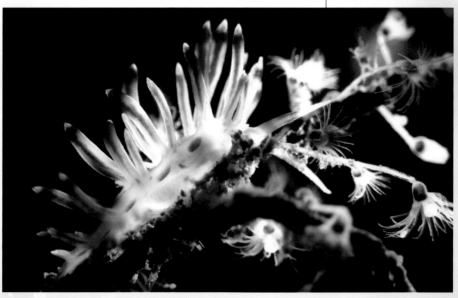

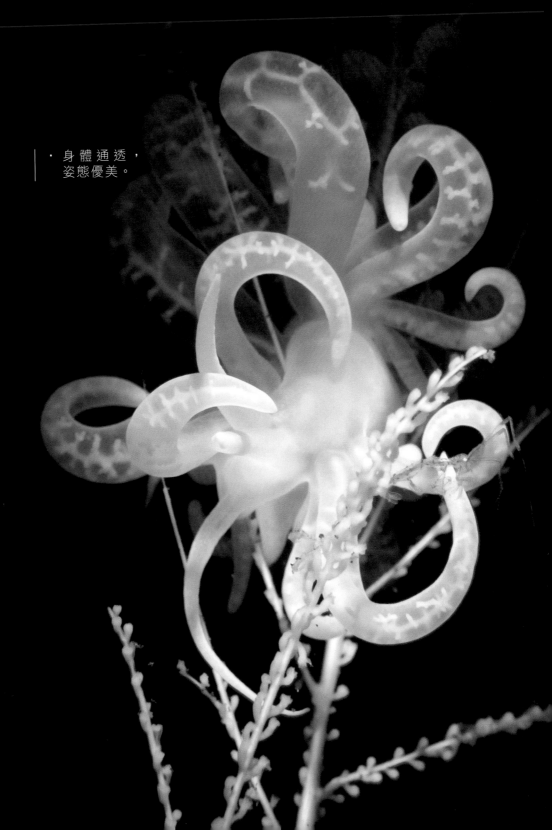

‧ 身體通透，
　姿態優美。

· 海蛞蝓的卵

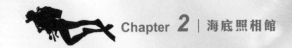

蝦 Shrimp

住在海葵、海星或海參等身上的共生蝦，身體扁平，部份頭部的蝦槍長得較大，身體顏色會隨著宿主的顏色而改變。當感到受威脅時，會跑到宿主的底部。潛水員在海葵中發現，會叫牠葵蝦，在海星中發現，就叫牠海星蝦。牠們會幫助宿主清潔身體或吃掉寄生蟲，以換來宿位！

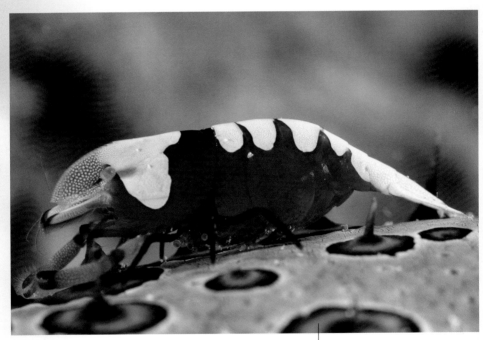

· 海參上的帝王蝦 Emperor Shrimp 和蝦卵。

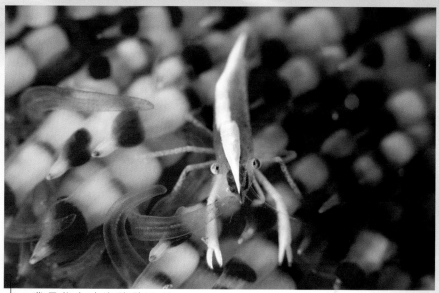

· 我是住在火海膽的Yellow Squat Lobster。

· 海膽針蝦 Whitestripe urchin shrimp。

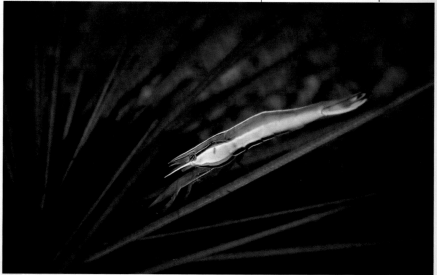

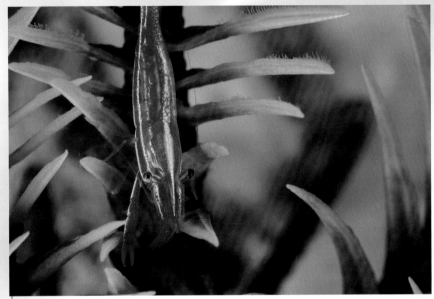

· 我和海百合一同生活。

· 我是住在疣海星身上的姊妹岩蝦。

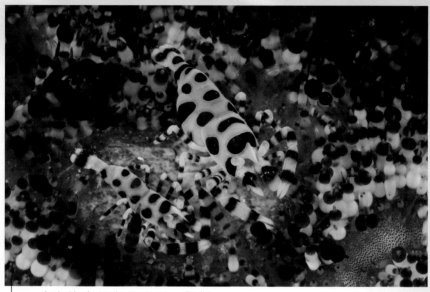

· 火海膽中很容易發現一對對
的Coleman shrimp。

· 海星蝦吃海星的皮屑，
身體長出近似的顏色。

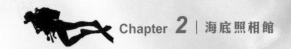
蟹 Crab

蟹是甲殼類動物，有堅硬的外殼，主要生活於海中及岸邊，也有小部份蟹能適應陸上生活。牠們有5對腳，最前方的一對已進化成大螯，即我們叫作蟹鉗的部份。螯可作捕食工具，又可做武器，威嚇敵人。

爸爸在水中觀察，有時牠們並不是5對腳齊全的。因為在打架或被攻擊時，腳可能會斷掉，以換來逃走的機會，但腳會慢慢再長出來。另外，由於蟹腳的關節構造影響其活動，讓牠們只能橫行，或慢速轉向，受驚嚇時逃跑速度非常高，橫衝橫撞時常常嚇爸爸一跳！

· 我是住在軟珊瑚中的Xenia crab。

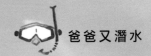

　　寄居蟹天生腹部柔軟又欠缺硬殼，因此牠們會找個合適的容器保護身體。在海底最易找到的就是貝殼嘛，因此寄居蟹常背著這個房子走路，到身體長大了，舊房子太迫，才另找新居。有種寄居蟹甚至能叫海葵附在自己的殼上，海葵因此能到不同的地方濾食，其他生物因害怕海葵的觸手而不敢走近，那寄居蟹就得平安了。

· 居住在海筆中的瓷蟹
Porcelain Crab。

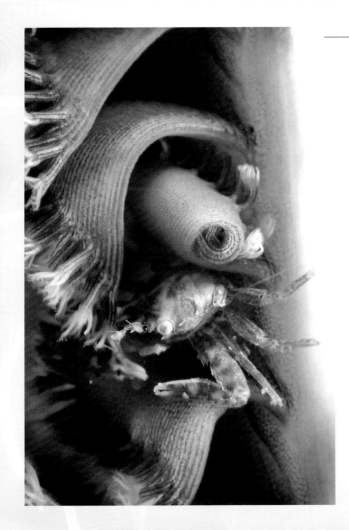

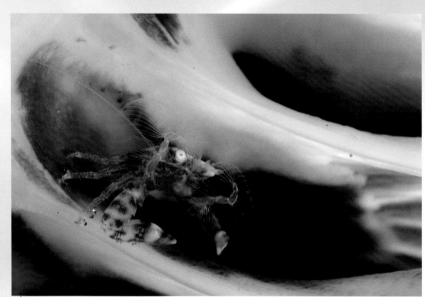

· 我的手能捕捉浮游生物。

· 我的房子非常堅固！

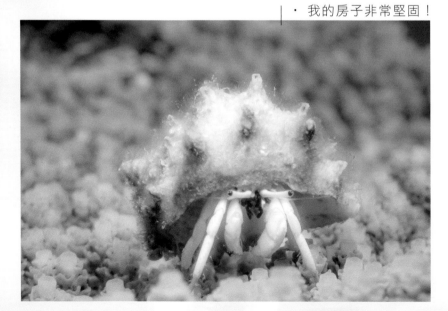

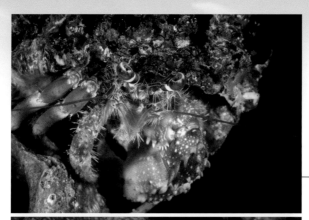

· 腳毛長長的
 寄居蟹。

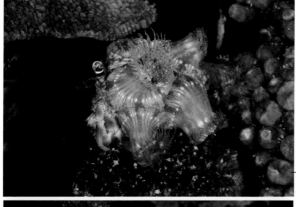

· 我有海葵護
 身，不要接
 近我！

八爪魚 Octopus

八爪魚不是魚類,牠屬於頭足類,是軟體動物中最高等的類別。牠身體柔軟,有三個心臟。八條帶吸盤的手臂力量驚人,眼睛亦進化健全,視力可比其他高等生物。加上八爪魚的皮膚上有許多色素細胞,透過快速控制這些色素細胞,可以變換身體顏色,是水下的偽裝大師。因此捕獵食物對八爪魚真的易如反掌。雖然有八隻手,但八爪魚也有打不過的天敵,遇險時還是會噴出墨汁快速逃走。

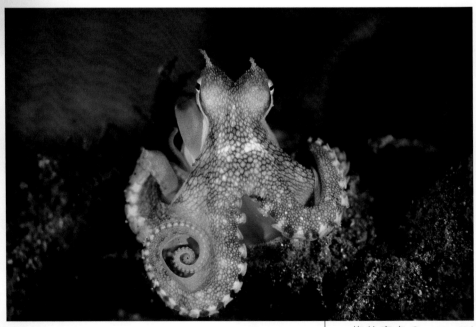

· 條紋章魚Coconut octopus。

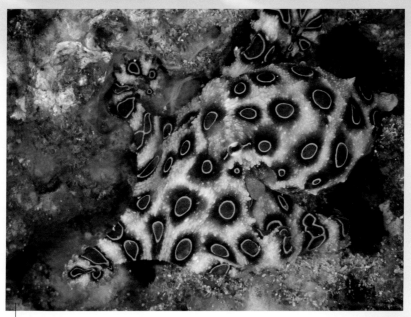

・劇毒的藍圈八爪魚，受驚時身體會現出藍圈示警。

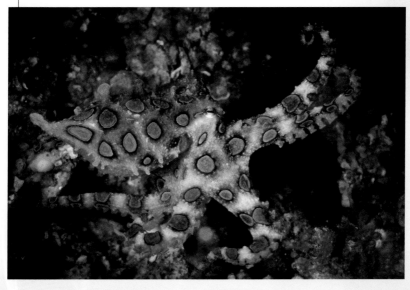

爸爸還有很多很多海洋生物想介紹給大家認識，但篇幅有限，就先認認牠們的樣子，下次在水中遇到時也可以跟牠們打個招呼！

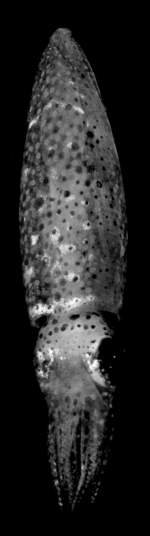

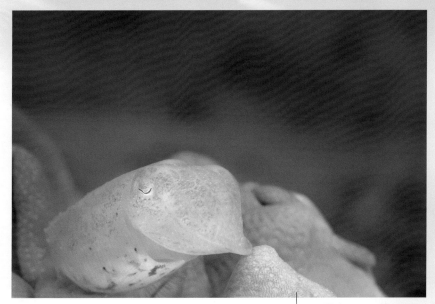

· 墨魚 Cuttlefish

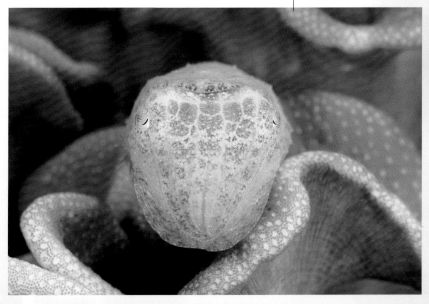

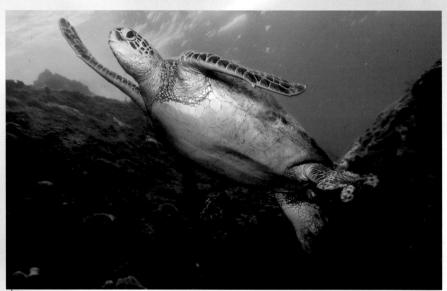

· 綠蠵龜Green sea turtle

· 東星斑 Leopard coral grouper

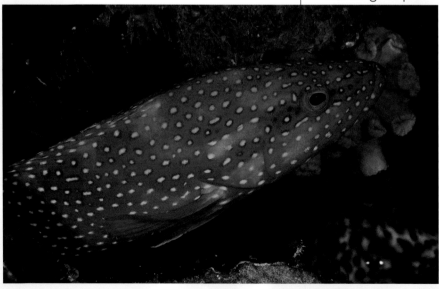

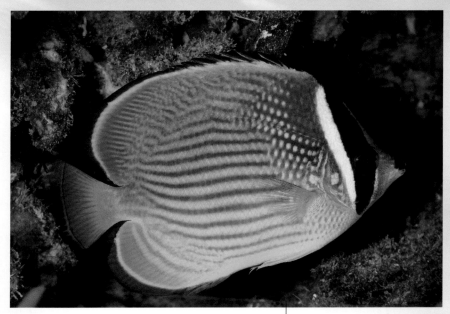

· 蝴蝶魚 Butterflyfish

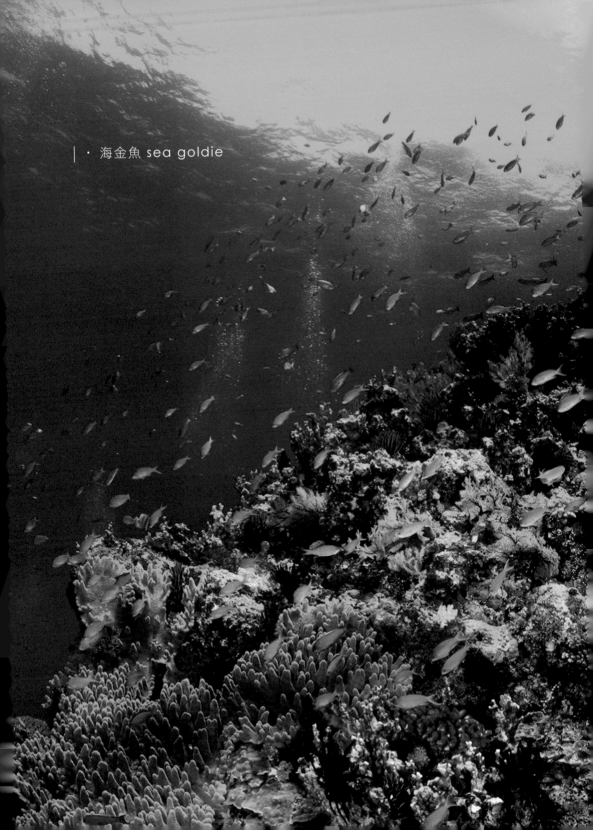

| ・海金魚 sea goldie

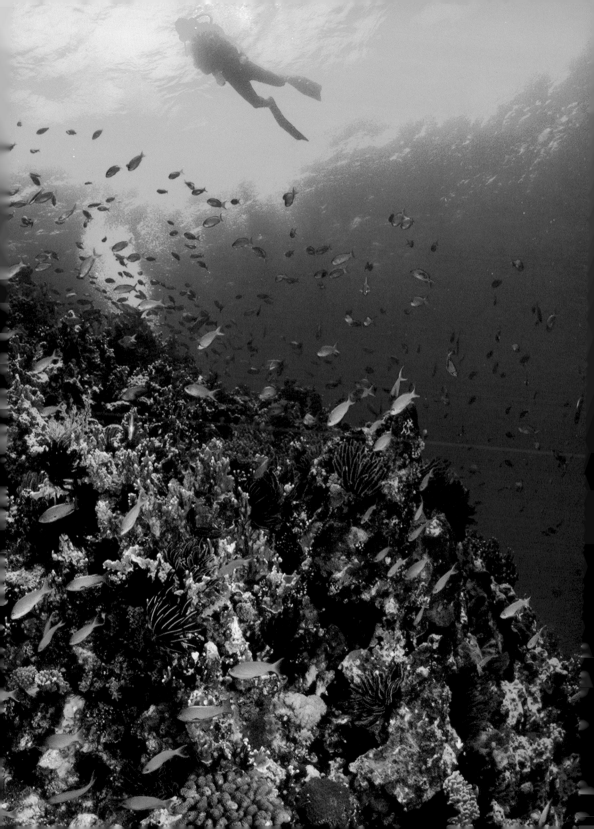

2　水下攝影

　　現今數碼相機的性能優良，價格亦合理，所謂有圖有真相，潛水員一般也會有一機傍身。潛水完結後拿出相片細意回味，亦證明自己真的在海底與林林總總的生物相遇過。

· 潛水員帶著潛水相機和水下閃光燈拍攝。

　　有光才能攝影，在水下拍攝時，因為水的密度比空氣高很多，陽光中的顏色也會因著水深增加而被吸收。越往下潛，太陽光按光譜由紅、橙、黃、綠、藍漸次消失。超過10米的水深時，潛水員看到的都變成藍色了。所以要還原水下的色彩，請預備好你的電筒及閃光燈吧！

水下閃光燈及小型相機潛水殼。

　　在陸上拍照，當然是企定定，123笑！在水下可不是這回事。很多時也在無重狀態下按下快門，又或是對抗水流的同時舉起相機快拍。在水中要調整好自己的中性浮力，即不浮也不沉，再透過調整呼吸和用蛙鞋踢水，才能好好穩住身子或四處游動。如果有支撐物故然好，但水中就是不易找到支撐物，因為四周也是海洋生物或珊瑚，為免傷害到牠們或破壞生態，潛水員應避免任何接觸。

很多海洋生物也十分脆弱，實不應為了拍照而傷害到牠們。

　　海洋生物的習性各異，有的非常害羞，有的衝過來要你為牠拍照。牠們一時也不明白為何有位古怪的噴泡泡大叔在水底出現，及會否對自身性命有威脅。為著潛水員和海洋生物的安全，慢慢接近，耐心等待，甚至放慢呼吸，避免嚇倒牠們，才有機會為他們拍照。有時甚至要扮成木頭，隨水漂蕩，蕩到目標附近拍攝呢！

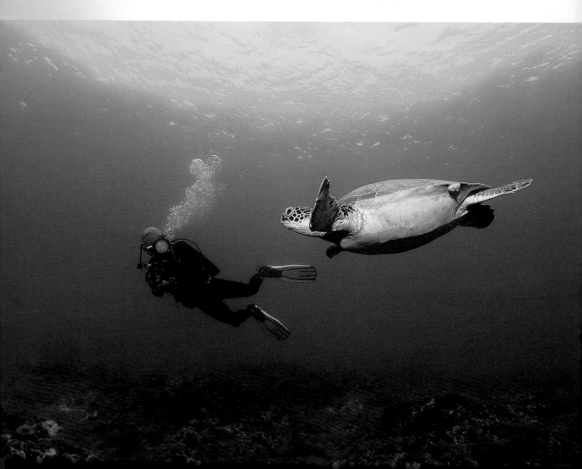

3 水下攝影裝備

　　每次爸爸潛水前的晚上也在組裝一大堆拍攝器材成為一台巨型怪獸。今天讓我們一同看看它的真面目！

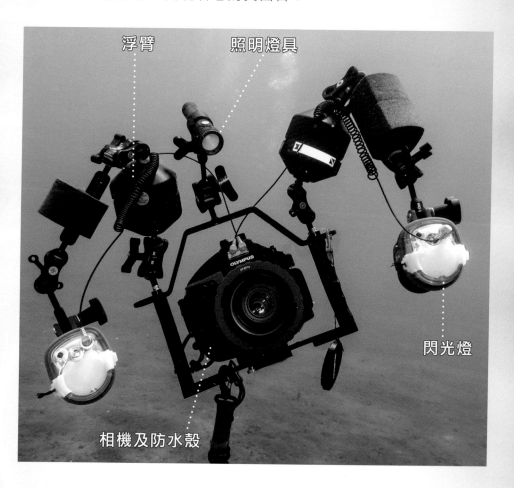

浮臂

照明燈具

閃光燈

相機及防水殼

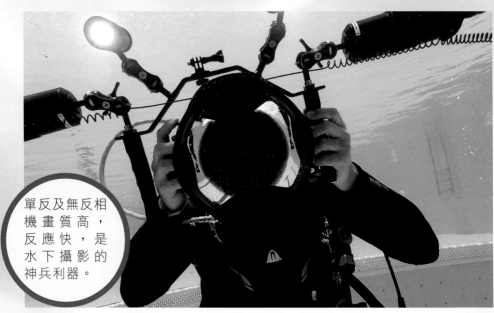

單反及無反相機畫質高，反應快，是水下攝影的神兵利器。

運動相機體積小，拍攝影片非常就手。

· 外置微距鏡，
用來拍攝小生
物。

· 外置廣角鏡，用
來拍攝大型生物
及壯麗風景。

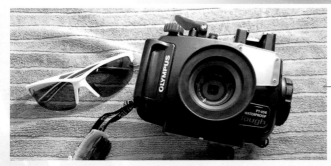

· 輕便相機大小適
中，便利拍攝，微
距功能有利拍攝小
生物。

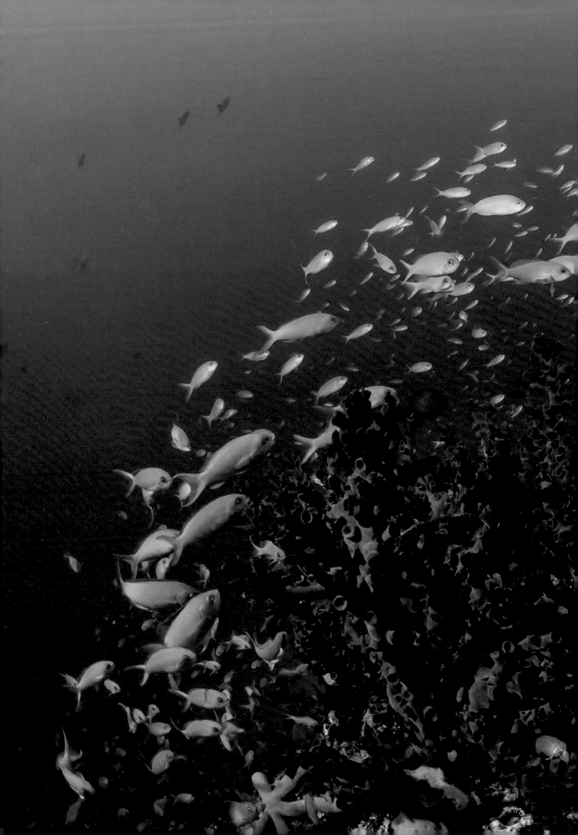

潛遊水世界

從香港出發，一同探索奇妙海洋！

1 香港潛水好去處

晴晴：「在香港的水域真的能潛水嗎？」

爸爸：「香港的海洋面積有1649km^2，比陸地的1106km^2更大，可以潛水的地方實在不少。爸爸也有很多香港潛點未去過呢！」

悅悅：「爸爸你最喜歡香港哪個潛點呢？」

爸爸：「認識香港的潛點前，讓我們先認識一下香港的地理環境，再了解香港海洋的現況，最後再到實地考察吧！」

香港篇

香港位處中國的東南端沿岸，屬熱帶地區，亞熱帶氣候。海岸線長約870公里，島嶼有263個。

香港西面水域受珠江河口流出的淡水影響，鹹度較低。由於河流的侵蝕和大型基建的興建，該區的海水混雜較多沉積物，能見度較低，陽光也較難穿透入水中。反之東面水域鹹度正常，能見度相對較高，陽光能穿透入水中，有利珊瑚生長。因此在香港潛水主要也是在東面水域。

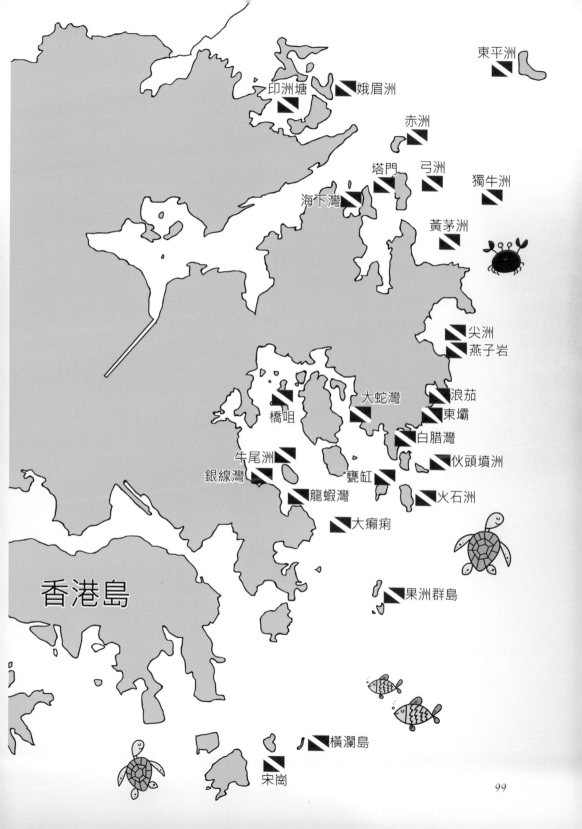

東平洲

印洲塘　娥眉洲

赤洲

塔門　弓洲　獨牛洲

海下灣

黃茅洲

尖洲
燕子岩

大蛇灣　浪茄

橋咀　東壩

白腊灣

牛尾洲　伙頭墳洲

銀線灣　甕缸

龍蝦灣　火石洲

大癩痢

香港島

果洲群島

橫瀾島

宋崗

99

香港的潛點，按環境可分為兩大類：

潛點		特式
· 娥眉洲	· 甕缸	· 受地型屏障，風浪影響較少
· 印洲塘	· 橋咀	· 一般水深較淺，在10米以內
· 赤洲	· 橋咀背	· 水底較平坦
· 東平洲	· 大蛇灣	· 沙底
· 塔門	· 牛尾洲	· 石珊瑚覆蓋率較高
· 海下灣	· 龍蝦灣	
· 白腊灣	· 銀線灣	註：石珊瑚需要穩定的環境生長，多在較淺水的位置以接受陽光進行光合作用製造食物。
· 浪茄	· 伙頭墳洲	

潛點	特式
· 獨牛洲	· 環境開放，浪況中至高
· 弓洲	· 水底一般不平坦，斜度較高
· 黃茅洲	· 由淺水至深水，某些潛點可達30米水深
· 尖洲	· 碎石或粗沙底
· 燕子岩	· 石珊瑚覆蓋率低
· 火石洲	· 軟珊瑚/黑珊瑚/柳珊瑚覆蓋率較高
· 大癩痢	
· 果洲群島	註：軟珊瑚/黑珊瑚/柳珊瑚需要水流帶來浮游生物作食糧。
· 宋崗	
· 橫欄島	

　　根據漁農自然護理署的資料紀錄，香港有84種石珊瑚、29種軟珊瑚、38種柳珊瑚及6種黑珊瑚，品種可算十分豐富。這些珊瑚組成的珊瑚群落，為海洋生物提供居所。現今香港的珊瑚魚紀錄品種有差不多340種。不知道下一次潛水的時候，會遇上哪幾種，還是會有新驚喜呢？

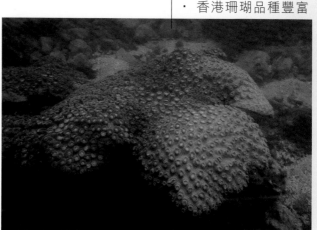

・香港珊瑚品種豐富

　　珊瑚以珊瑚蟲為個體。在珊瑚蟲體內居往的，是稱為蟲黃藻的藻類生物。蟲黃藻形成珊瑚的不同顏色。牠透過光合作用，利用陽光及二氧化碳製造糖分，作為供給珊瑚蟲的食物。而蟲黃藻則自珊瑚蟲身上獲得二氧化碳、營養及居所。珊瑚蟲與其蟲黃藻互相合作、共同生存。

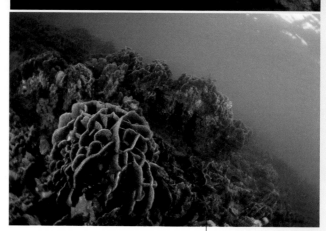

・十字牡丹珊瑚

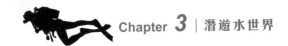

香港常見的珊瑚：

Sam Yiu 攝

| · 石珊瑚

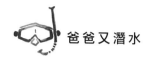

· 軟珊瑚

· 黑珊瑚

Sam Yiu 攝

· 柳珊瑚

爸爸：　「是時候作實地考察了！」

悅悅：　「爸爸，要租一架潛水艇嗎?我和姐姐不懂潛水……」

晴晴：　「……」

爸爸：　「唔……不如我們先到西貢乘船到橋咀洲。」

橋咀洲

　　橋咀洲位於西貢市對出的西貢海，距離西貢市約兩公里，從西貢碼頭乘街渡，轉眼便到。橋咀洲是「香港聯合國教科文組織世界地

質公園」的一部份。島上最特別的景點是連島沙洲,於水退時一條天然沙堤會露出水面,將橋咀洲與附近的橋頭島連接。

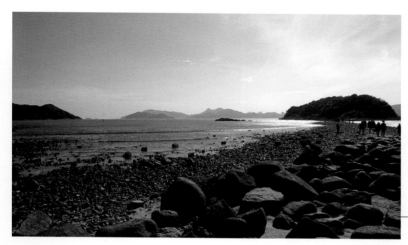

· 連島沙洲

橋咀洲是潛水員必到的香港潛點,因為交通方便,而且位置在內海,受風浪影響較少。水下有沙地適合作潛水訓練,亦有珊瑚群落及居住其中的生物可供觀賞。

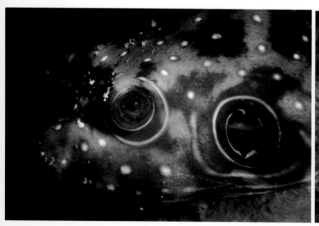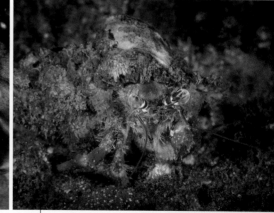

· 橋咀洲水下物種豐富。

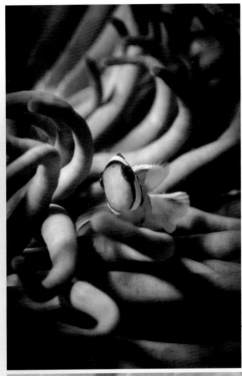

· 離市區不遠已能找
　到牠們的蹤影。

東平洲

東平洲地處香港東北的大鵬灣，是本港最東面的海島，形狀如一個彎彎的月亮。從中文大學對出的馬料水乘搭街渡前往需時1個半小時。有別於香港大部份地區的火成岩地質，東平洲是本港少數由沉積岩構成的小島。島上的奇形怪石如更樓石、龍落水和斬頸洲都是著名景點。

GiGi Dream 攝

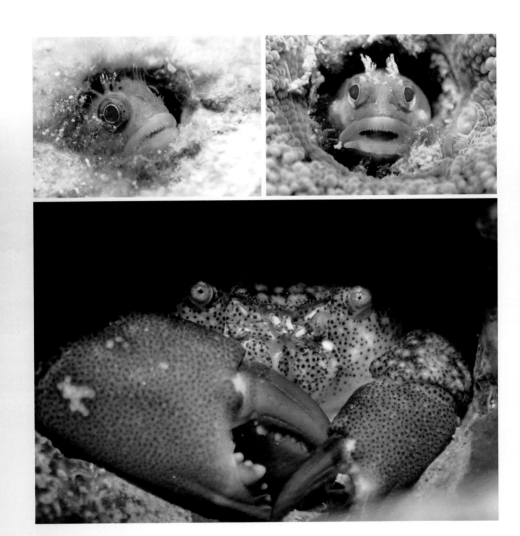

　　東平洲是香港第四個海岸公園。海岸公園海域範圍內禁止捕魚，指定位置方可休閒釣魚。作為香港珊瑚保護區之一，東平洲的石珊瑚覆蓋率相當高。本港錄得的84種石珊瑚，有65種可在東平洲海岸公園找到。讓我們一同來看看東平洲水下的世界！

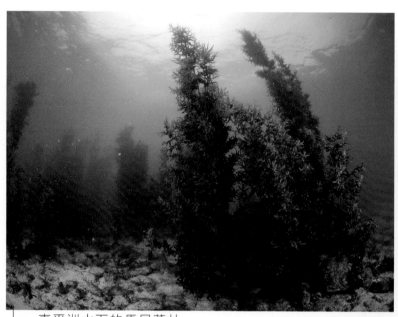

· 東平洲水下的馬尾藻林。
(Georgina Wong攝)

· 剛吃飽的海蛞蝓。

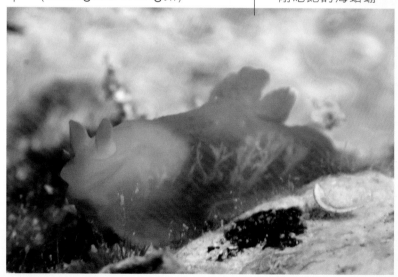

· 水螅體像海中的花。

海下灣

海下灣位於西貢以北，是一個受屏蔽的海灣。要駕車前往必需持有許可證，方可駛過北潭涌關閘，前往海下村。從西貢市亦有小巴可以到達。海下灣水質良好，長有繁茂的珊瑚群落，吸引各種珊瑚魚居住，海洋生物多樣性甚高。

· 海下灣投放了人工魚礁。

漁護署早年為了增加魚類的棲息地，於海下灣推行人工魚礁計劃，投放了由船隻及舊車胎改裝而成的人工魚礁。由於很多生物聚居在人工魚礁上，潛水員到海下灣潛水時必定會到訪水下的沉船，觀賞聚居的魚群及小生物。

· 沉船內的魚群。

· 海下灣常發現這種海蛞蝓。

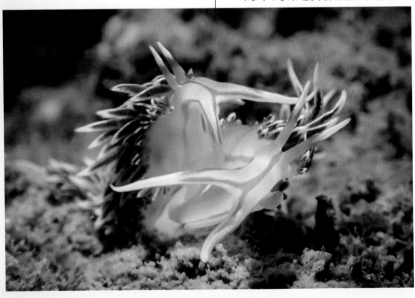

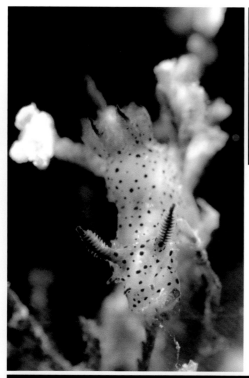

1.胖胖的海蛞蝓。

2.我身長只有約5mm。

3.身體像光纖嗎？

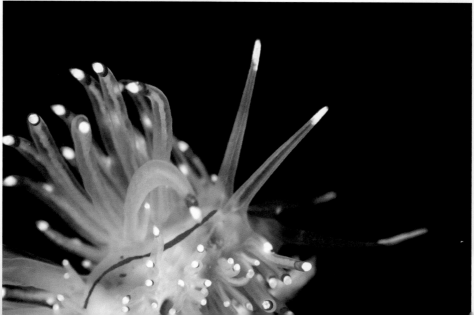

2 台灣・小琉球・綠島

晴晴：　「香港的潛點已經如此精彩，為甚麼還要到其他地方潛水呢？」

爸爸：　「世界各地有不同的地貌及海洋生物，是香港沒有的。另外有些地方的自然保育比香港要好，海洋生物十分豐盛，生境亦有特色，非常值得一遊。」

悅悅：　「爸爸離港去潛水的時候就是我和家姐作反的好時機，哈哈!!!」

爸爸：　「離香港不遠也有不少世界級潛點，乘飛機最多也只是兩小時便到，所以很快便可回來對付你們。」

晴晴悅悅：「Oh no⋯⋯」

爸爸：　「讓我介紹一下近來到訪過的地方給你們認識吧！」

台灣・小琉球

　　小琉球是台灣唯一的珊瑚礁島嶼，位於台灣本島南面，鄰近高雄。從香港乘個多小時飛機抵達高雄小港機場後，再到東港碼頭轉乘渡輪，約30分鐘船程便到達小琉球。

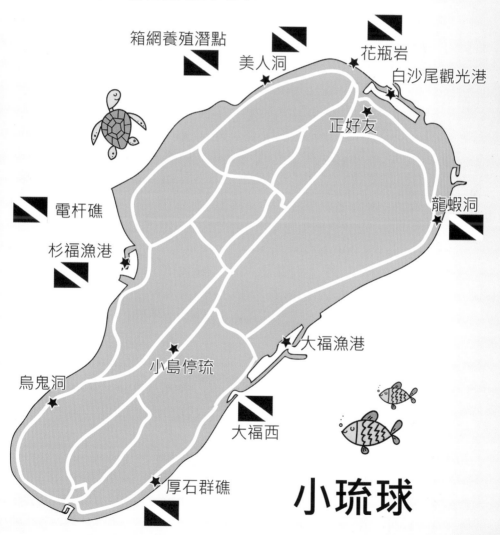

· 東港碼頭，相鄰的市場有
 不少特產及美食供選購。

· 渡輪上漂亮的
 海洋彩繪。

· 島上的碼頭配
　以彩虹色彩，
　十分悦目。

· 防波堤以海洋
　主題作美化。

· 島上能找到很
　多美食，必試
　的有櫻花蝦炒
　飯。

　　受海浪侵蝕及風化作用影響，島上遍佈奇型怪石和石灰岩洞。而珊瑚礁海岸亦藏著豐富的生態。

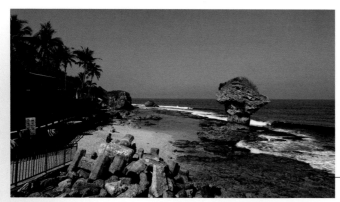

· 著名地標-花瓶岩

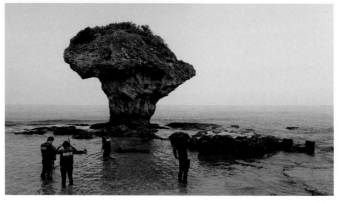

　　小琉球最有名地標「花瓶岩」，是一個如草菇般的岩石，高約9米，因長年受海水侵蝕而形成。石頂上長有綠色植物，有如海中的花瓶而得名。附近的石灘是浮潛熱點，經常滿是預備下水的遊人。

　　小琉球被譽為是人與海龜最接近的小島，海龜密度非常高，據統計超過100隻海龜居住於此，所以每次下潛也能跟牠們遇上。島上一直努力推行海龜保育工作，同時發展生態旅遊，以達至資源永續。

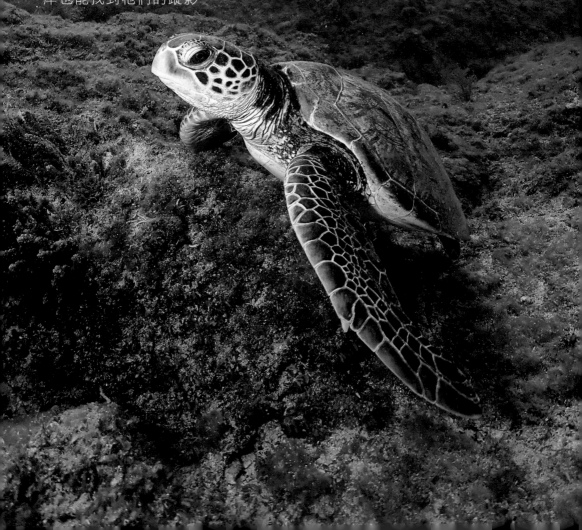

　　小琉球的海龜主要是綠蠵龜（Green sea turtle），又名綠海龜，是瀕危的海洋爬蟲類動物。一般分佈在熱帶及亞熱帶海域。牠們性情溫和，沒有牙齒，主要吃海草和海藻維生。成年的綠蠵龜龜甲可長達90至120cm，體重可達100kg。由於海龜用肺呼吸，需定時到水面換氣，所以在陸上觀察海岸也能找到牠們的蹤影。

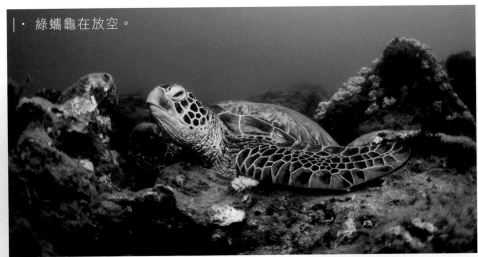

│ · 綠蠵龜在放空。

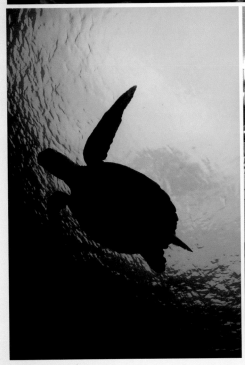

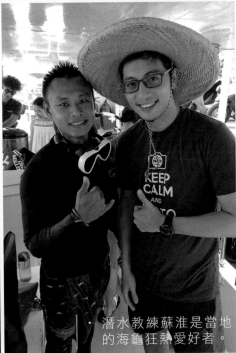

· 潛水教練蘇淮是當地的海龜狂熱愛好者。

　　帶領爸爸的潛水教練蘇淮是當地的海龜狂熱愛好者，亦是知名的水下攝影師，他的海龜攝影作品得獎無數。從他的分享得知海龜的生活習慣及與海龜潛水時須注意的事項。「尊重、不觸摸、不騷擾」是與海龜見面時應有的態度。

觀察海龜的5個S
5S：Stop See Slow Slow Slow
停下來 看一看 慢呼吸 慢動作 慢慢拍

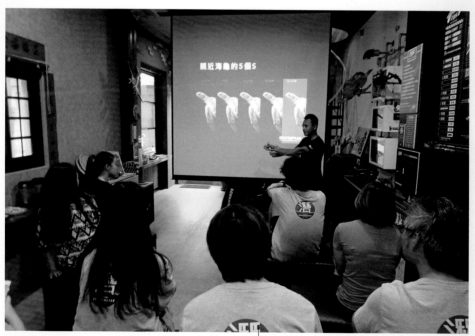

・潛水員先了解如何觀察海龜。

每一隻海龜的臉部鱗片大小、形狀及數量都是獨一無二的。因此當地潛水員能辨別牠們，並為各海龜命名。蘇淮教練與研究人員合作進行「海龜點點名」活動，透過潛水員拍下的照片（海龜的左右臉及全身照），為小琉球的海龜作紀錄及收集資料供研究用途。

1. 裝配潛水裝備中

2. 船潛，出發！

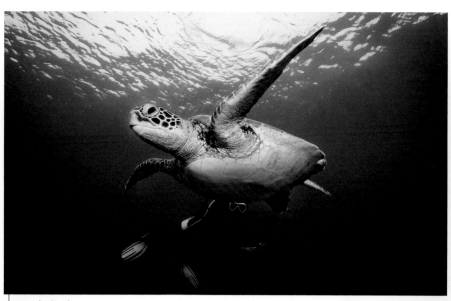

．人龜合一。

．海龜的泳姿優美。

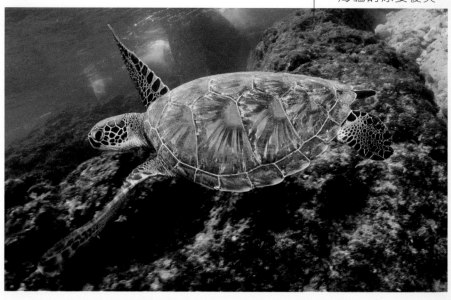

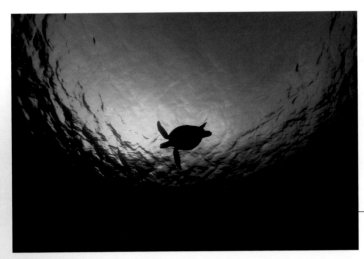

· 是時候到水面
　換氣了。

　　海龜平日也會遇上不少危險,常見的情況包括鯊魚攻擊、船隻撞擊、魚鈎、誤食垃圾、海上油污、誤捕、魚網纏繞等,真的是危機四伏。台灣設有海龜擱淺救傷通報機制,接報後會有專家執行海龜救援任務。

· 航拍也能發現
　海龜蹤影。

小琉球大部份住宿都是以民宿方式經營。主要集中在渡輪碼頭附近。是次住宿的「正好友」生態環保旅店，是一所以海龜為主題的民宿。旅店摯力推廣環境保護、節能及生態保育。店內堅持使用環保建材和設備，客房內提供環保天然分解的洗髮乳與沐浴露。他們亦不主動提供一次性使用的用品，鼓勵大家自備。讓發展生態旅遊與環境保護能並存。

1. 老闆蔡正男透過住宿讓旅客認識小琉球生態。 ⃞1

2. 旅店以小琉球環境教育為理念。 ⃞2

除了攝影，
什麼都別帶走。

1	2

3

1. and 2. 旅店內到處也找到
海龜的影縱。

3. 海龜造型的燒餅。

　　小琉球面積僅6.8平方公里，駕著電動機車環島一圈也不用一小時。島上的景色優美，實在值得遊覽。晚上可參加當地的夜間生態導賞活動，尋找陸蟹的足跡，及各式夜行的小動物及昆蟲。

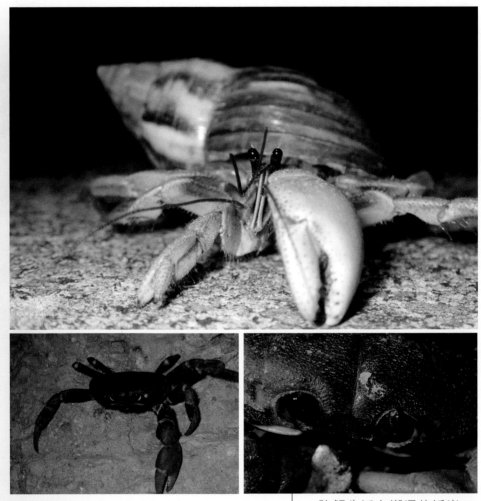

· 陸蟹生活在潮濕的近岸。

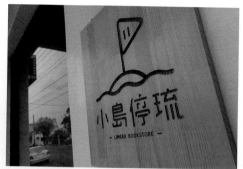

小琉球唯一的書店「小島停琉」，提供以海洋和環境為主題的書籍，以書店作為教育平台，讓更多人了解海洋生態及環境保育。

· 到書店看書的同時，也可享受香濃的咖啡。

台灣・綠島

綠島是一座位於台灣臺東縣外海、太平洋中的海島，原名火燒島，為台灣第四大附屬島，面積約16平方公里。洋流為綠島帶來溫暖的天氣，四季變化不明顯，夏季七、八月氣溫最高，平均也有29°C左右，一、二月平均也有20°C左右。

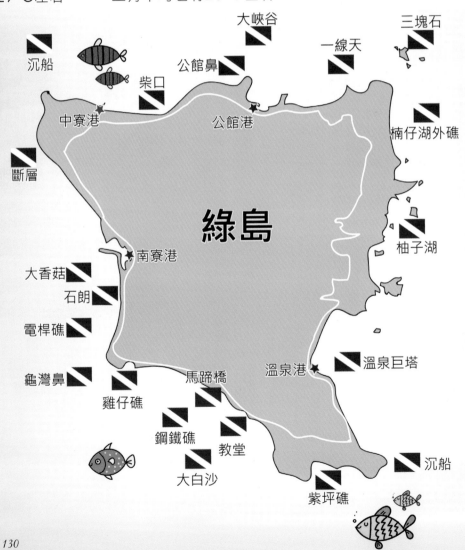

到達台東後，於富岡漁港乘船，40分鐘就能到達綠島。受黑潮洋流影響，綠島水下能見度非常高，一般水下能見度達30米或以上。綠島一年四季也可潛水，但冬季時水溫較低，需要穿著較厚的潛水衣保暖。

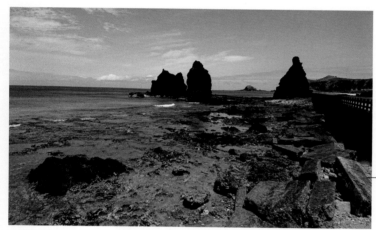

· 綠島風光明媚，圖為將軍岩。

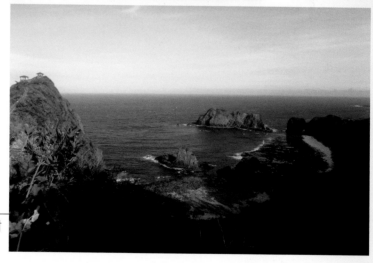

· 島的東面對著太平洋。

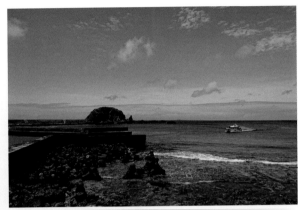

· 綠島湛藍的天
　與海。

· 馬蹄橋潛點。

· 壯觀的海蝕
　洞，船還能從
　中間穿過呢！

是次到訪綠島的潛店——「飛魚潛水」，由經驗豐富的俞明宏教練帶領。俞教練積極參與海洋研究及保育工作，爸爸每次到訪也從他身上學習到很多知識。

· 俞明宏教練帶領我們到
訪各精彩潛點。

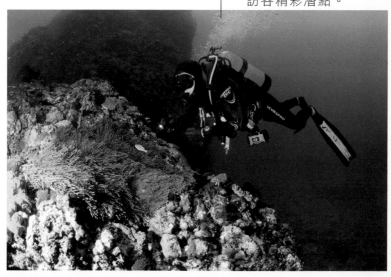

· 晚上跟當地教練學習
 交流，增進知識。

讓我們跳入水中，
一同欣賞綠島著名潛點的水下風光！

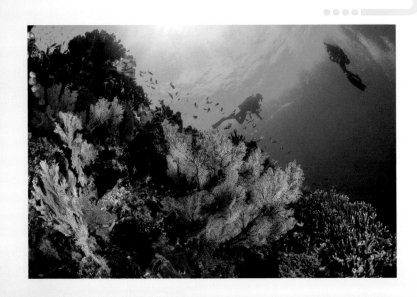

大香菇

　　現今世界上已知最巨大且年紀最老的活珊瑚群體（團塊微孔珊瑚），聳立在綠島南寮灣水深18米海底，估計年齡1200年以上。大香菇本來的樣子如其名一樣像隻菇，可惜在2016年一場颱風下被吹倒。幸而近來有報導指其情況已穩定下來。珊瑚復原的道路很漫長，希望牠能繼續健康生長下去。

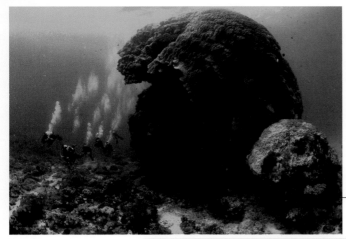

· 大香菇真的非常巨大！

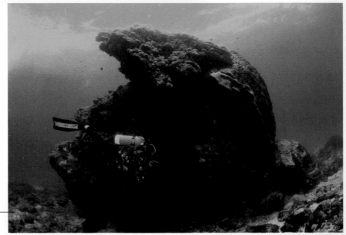

· 現在是倒香菇。

鋼鐵礁

　　鋼鐵礁是當地政府投放的人工魚礁，共有4座，長闊各約15米，除鋼鐵材料外，還掛著舊輪胎。投放多年後，現在已聚居了大大小小的魚類，當中以燕魚最著名。牠們不怕人，常游近潛水員身邊，是鋼鐵礁的親善大使。

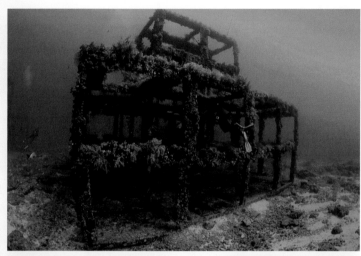

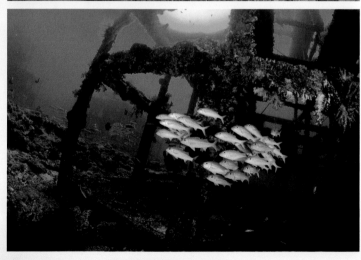

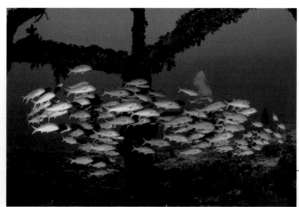

· 人工魚礁內聚集的魚群。

· 燕魚搶在鏡頭前！

· 鋼鐵礁上亦生長了各式的珊瑚，為魚類提供藏身的地方。

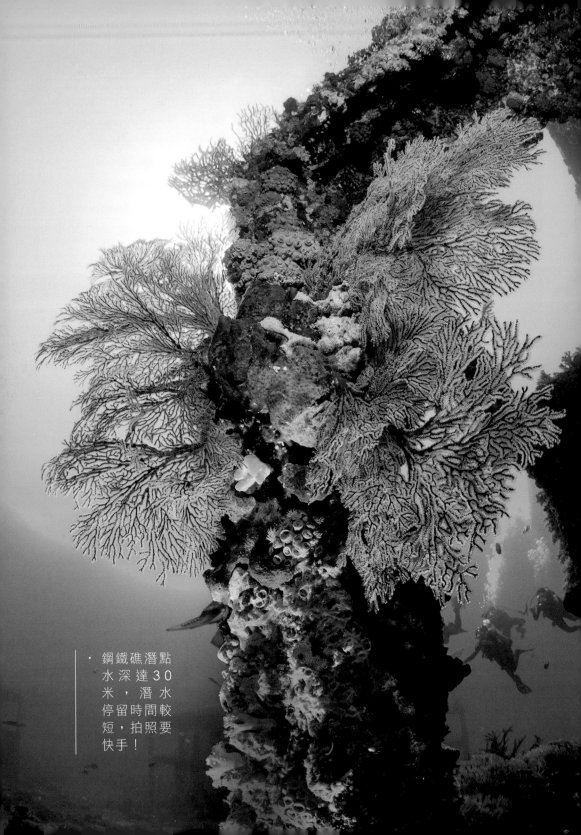

鋼鐵礁潛點
水深達 30
米 ，潛 水
停留時間較
短，拍照要
快手！

讓我們欣賞一下綠島其他潛點的水下風光及生物。

海扇上附著海百合。

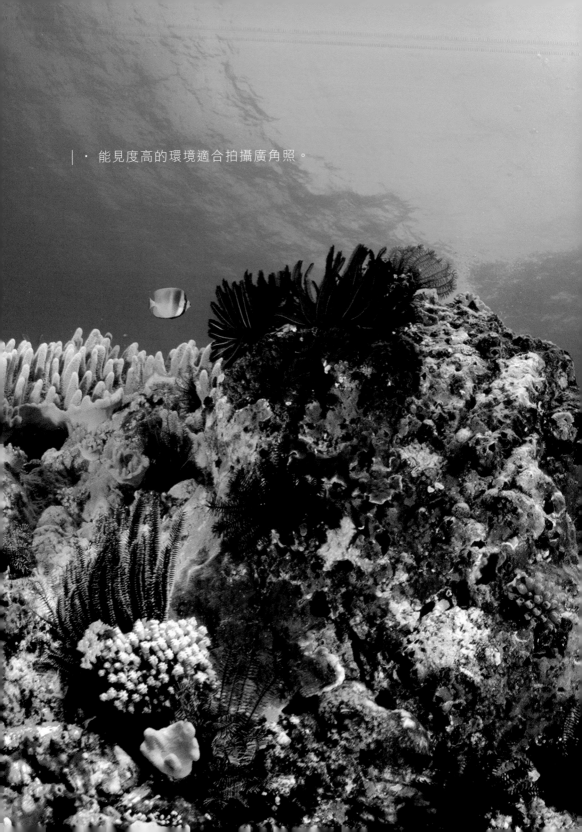

・ 能見度高的環境適合拍攝廣角照。

· 雞仔礁

· 鱷魚嘴

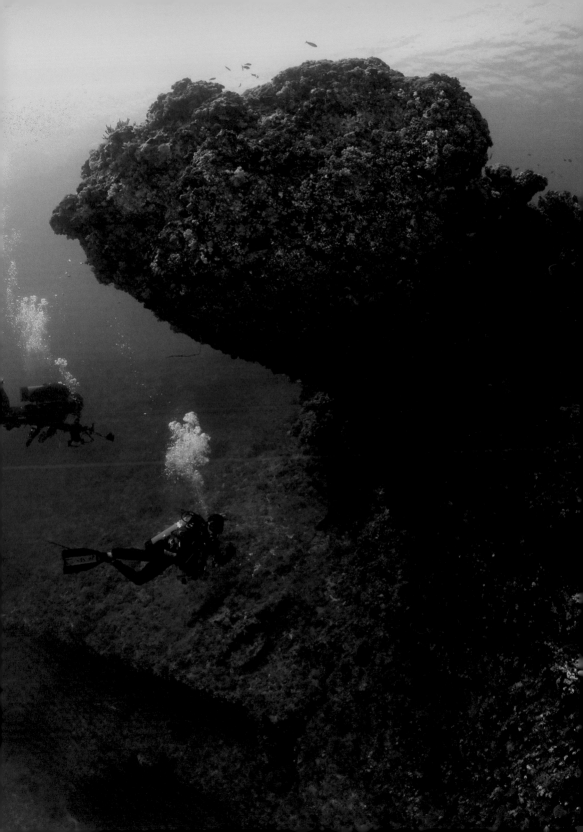

你看得見海鞘的表情嗎？

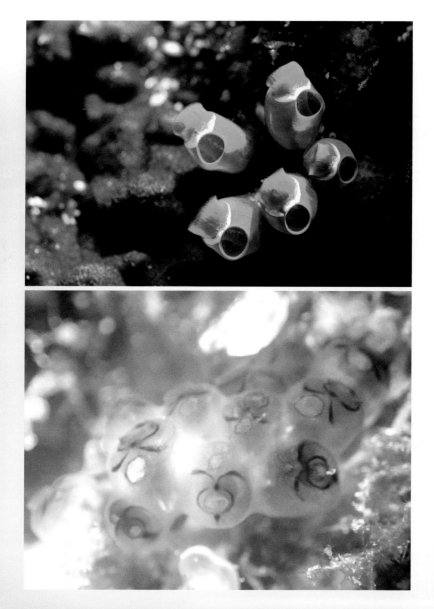

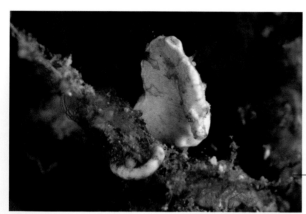

· 非常難拍的紙片豆丁海
　馬。

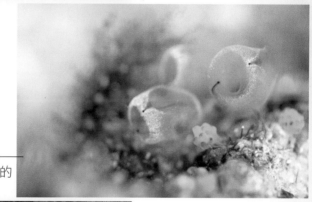

· 各種海鞘也有其趣怪的
　樣子。

· 條紋海龍身上帶著魚卵。

爸爸在綠島最喜歡的是夜潛活動。夜潛和夜間遠足的感覺相近，需要利用照明工具協助。潛水員需要接受夜潛訓練，認識相關裝備、導航及安全知識，才可進行夜潛活動。

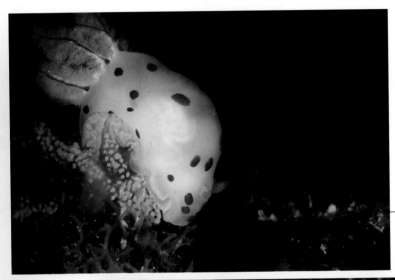

· 夜間能看
到海蛞蝓
產卵。

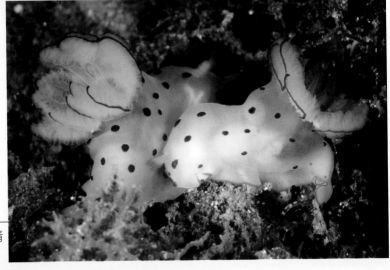

· 交配中，請
勿打擾。

| · 海蛞蝓藏身海藻內。

　　夜行性的生物就只有夜潛才能拍到。而且夜間正是某些魚類捕食的時候，其他類別的小生物如蝦、蟹、貝類也四出尋找食物，是觀察牠們的好時機。

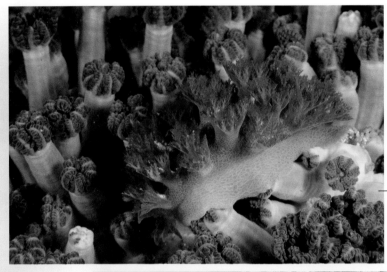

· 海蛞蝓身體
長得和環境
相似，便於
隱藏。

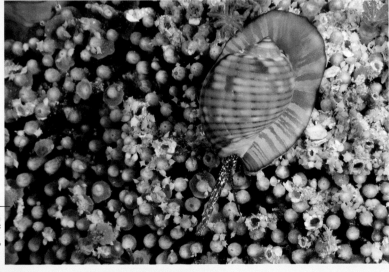

· 晚間海螺
也出來覓
食。

　　夜潛一般會選擇較淺水及平靜的潛點。綠島的中寮港、溫泉港也是夜潛好地方，只要乘車到達港口徒步下水便可。

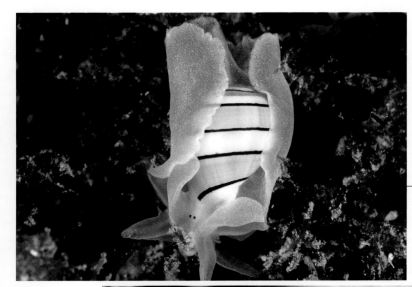

· 泡　螺
Bubble
snail展
露牠的身
體。

· 墨　豆
Bobtail
squid 只
有黃豆般
的大小。

149

綠島有很多自然奇觀及景點，潛水之餘可駕駛電動機車環島遊，深入認識小島地形及當地文化，及欣賞日落magic hour。

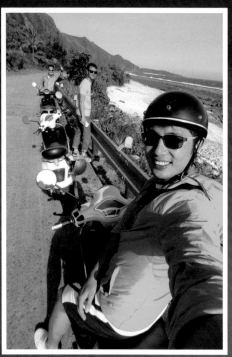

1. 電動機車環島遊。

2. 當心小動物橫過馬路！

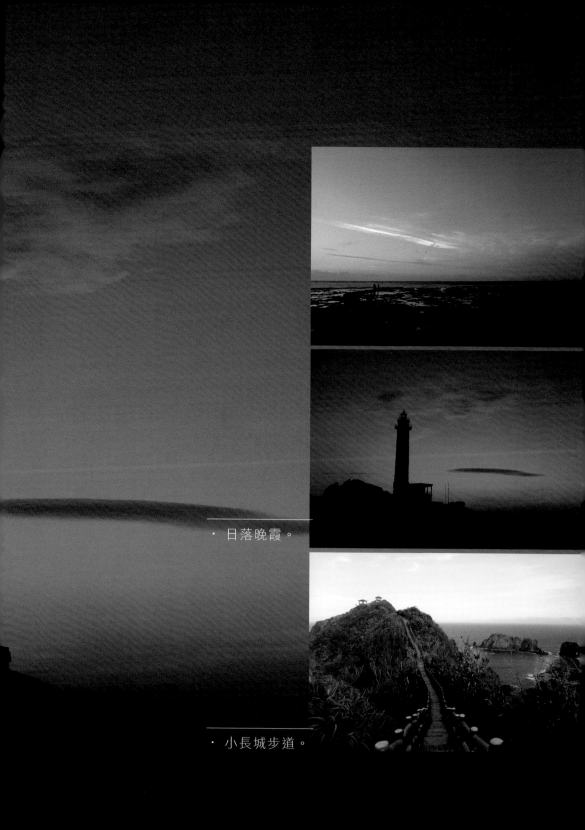

· 日落晚霞。

· 小長城步道。

· 小羊在紫坪露
　營區吃草。

　　如果想浸溫泉，綠島也有非常罕見的海底溫泉——「朝日溫泉」。它的泉水來源是附近海域的海水或地下水滲入地底後經火山岩漿庫加熱從潮間帶露出所形成。由於面向東方正對太平洋，旅客可以一邊浸溫泉一邊看日出，或是觀星，非常寫意。

· 朝日溫泉

3 菲律賓・阿尼洛 Philippines - Anilao

　　Anilao是菲律賓最早開發的潛水渡假勝地，消費便宜，從香港飛馬尼拉不用兩小時，再加上三小時車程，便能到達這個微距攝影天堂。Anilao曾經因為過度捕獵以致生態被破壞。經過不同的環保團體努力下，又幫助漁民轉型旅遊潛水業，才讓海洋生態重現生機。

　　在Anilao潛水時只要細心觀察，配合潛導的帶領，就能發現林林總總的微型海洋生物，如海蛞蝓、豆丁海馬、躄魚、章魚、蝦蟹等。

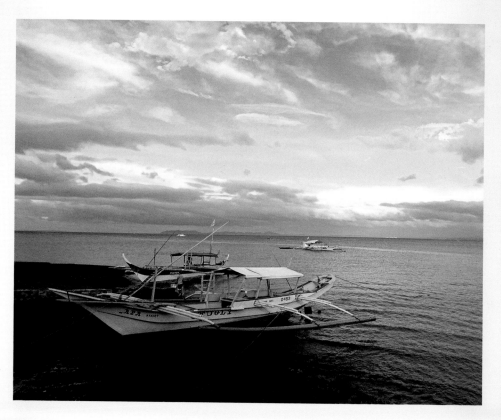

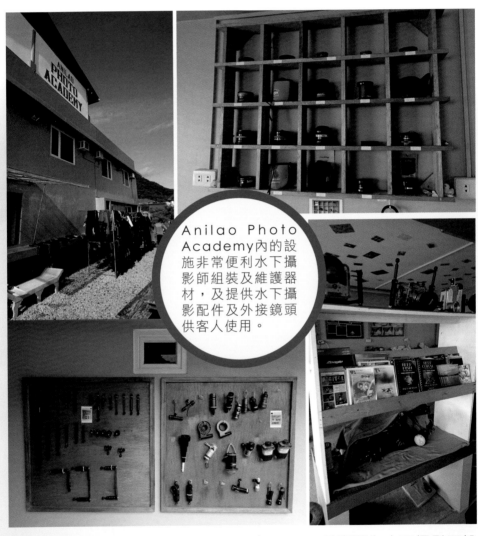

Anilao Photo Academy內的設施非常便利水下攝影師組裝及維護器材，及提供水下攝影配件及外接鏡頭供客人使用。

　　爸爸到訪的Anilao Photo Academy 是專門為水下攝影而設的潛店，由知名的水下攝影師開設，內部設計貼心照顧水下攝影師的需要，例如有寬闊的工作空間處理潛水相機，又有齊全的工具及攝影配件讓攝影師使用，讓攝影更得心應手，事半功倍。

由於在菲律賓主要以英語溝通，
就讓我們學習一下這些生物的英文名吧！

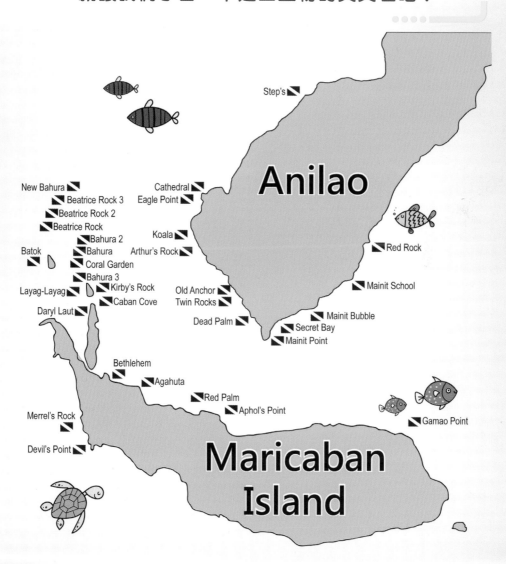

Step's

Anilao

New Bahura
Beatrice Rock 3
Beatrice Rock 2
Beatrice Rock
Bahura 2
Batok
Bahura
Coral Garden
Bahura 3
Layag-Layag
Kirby's Rock
Caban Cove
Daryl Laut

Cathedral
Eagle Point

Koala
Arthur's Rock

Red Rock

Old Anchor
Twin Rocks

Mainit School

Dead Palm

Mainit Bubble
Secret Bay
Mainit Point

Bethlehem
Agahuta
Red Palm
Aphol's Point

Merrel's Rock

Gamao Point

Devil's Point

Maricaban
Island

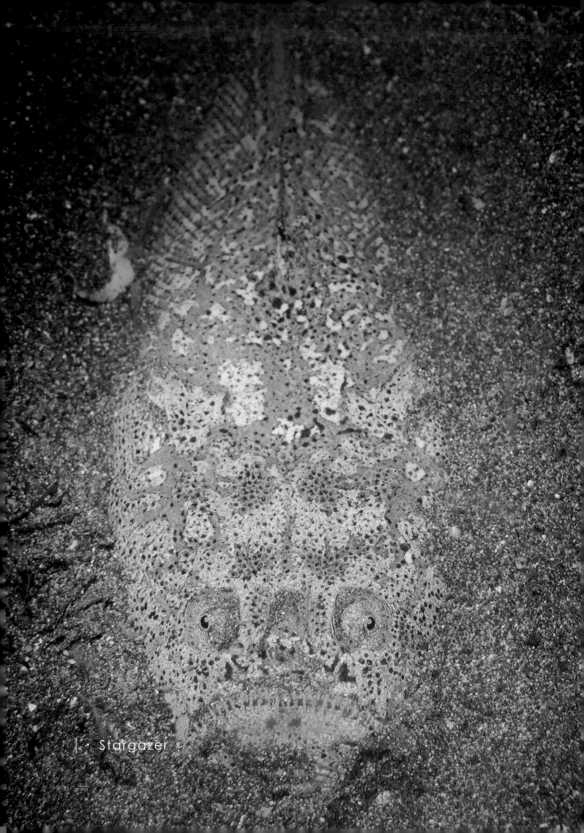

Stargazer

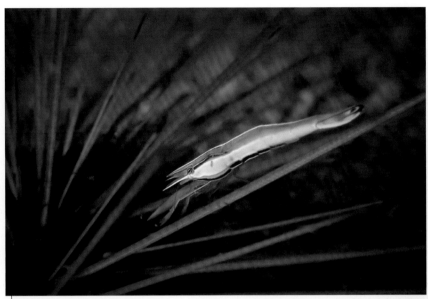

· Sea urchin shrimp

· Boxer crab

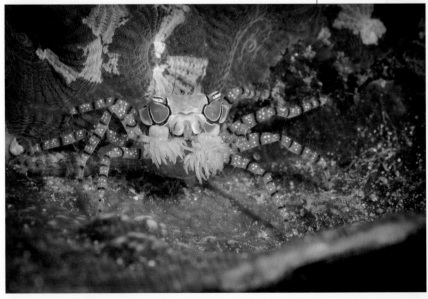

| · Skeleton shrimp

· Zebra crab

· Psychedelic batwing slug

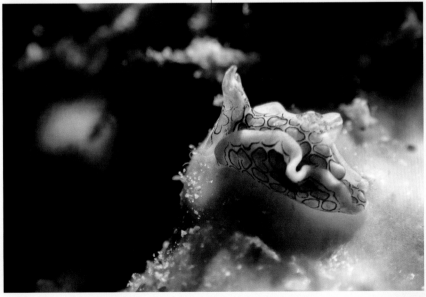

· Leaf-sheep sea slug

· Coleman shrimp

· Hairy shrimp

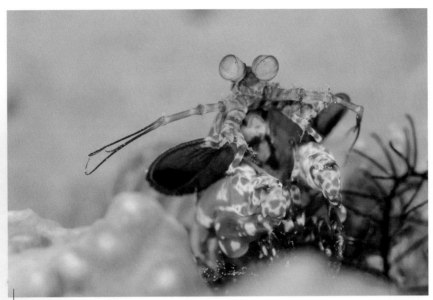

· Peacock mantis shrimp

· White eyed moray eel

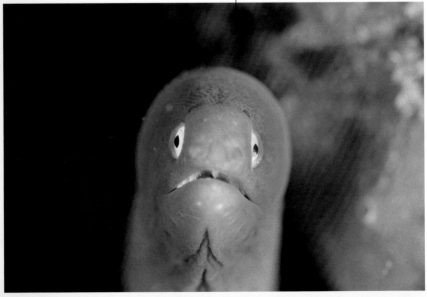

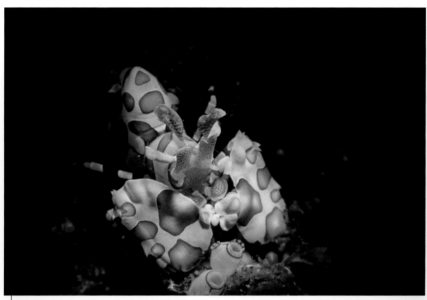

· Harlequin shrimp

· Bobtail squid

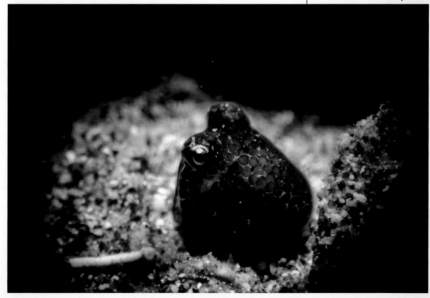

· Saw blade shrimp

· Whip coral goby
身上長有寄生蟲。

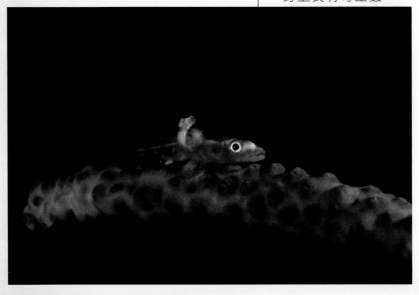

最近到訪Anilao 也一嘗黑水攝影。黑水攝影是在夜潛期間於水下設置照明燈具，讓燈光吸引平常看不到的深水小生物游近供拍攝。常見的有各式浮游生物、水母、魚蝦蟹幼體及軟體動物如八爪魚、魷魚等。由於要在水中半浮沉的拍攝，而拍攝的環境黑暗，主體又非常微小，對潛水技術、中性浮力、身體控制及攝影技術都是重大挑戰。爸爸也在努力學習中。

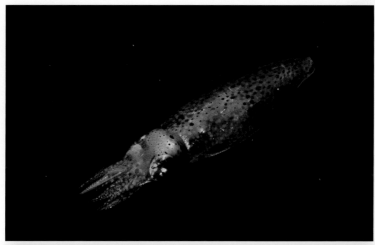

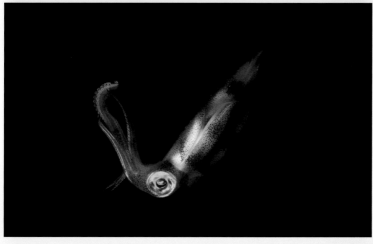

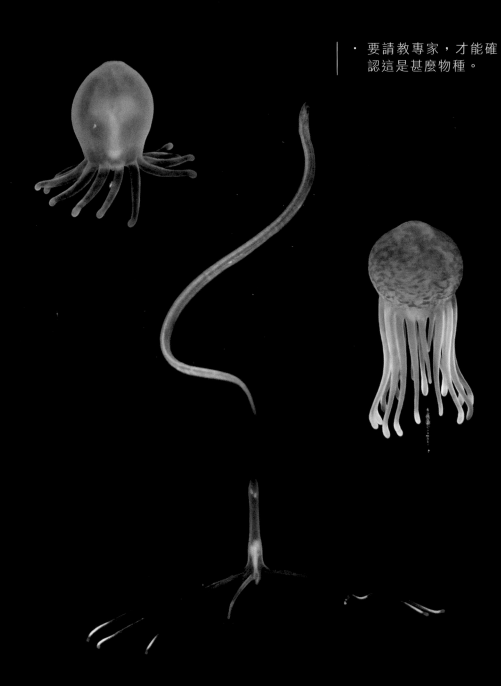

· 要請教專家，才能確
 認這是甚麼物種。

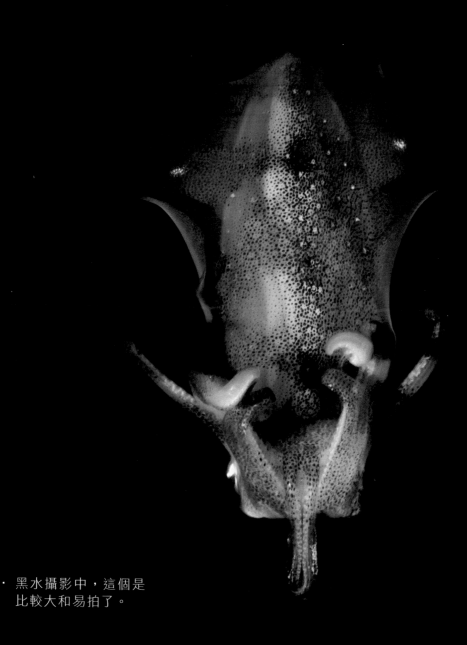

・ 黑水攝影中，這個是
　比較大和易拍了。

4 日本 · 石垣島

　　石垣島（Ishigaki）位於日本沖繩縣，其位置甚近台灣北部。石垣島素有「日本最後天堂」的美譽。近年有航空公司開設香港直航石垣線，才逐漸為港人認識，可謂是最接近香港的日本旅遊地點。

　　島的大小為222.6平方公里，駕車環島一周約160公里。石垣島附近亦有數個小島，合稱為八重山群島，水下珊瑚茂密，物種豐富，是日本人的潛水度假勝地。

· 香港直航石垣島，非常方便！在降落前可鳥瞰八重山群島美景。

爸爸又潛水

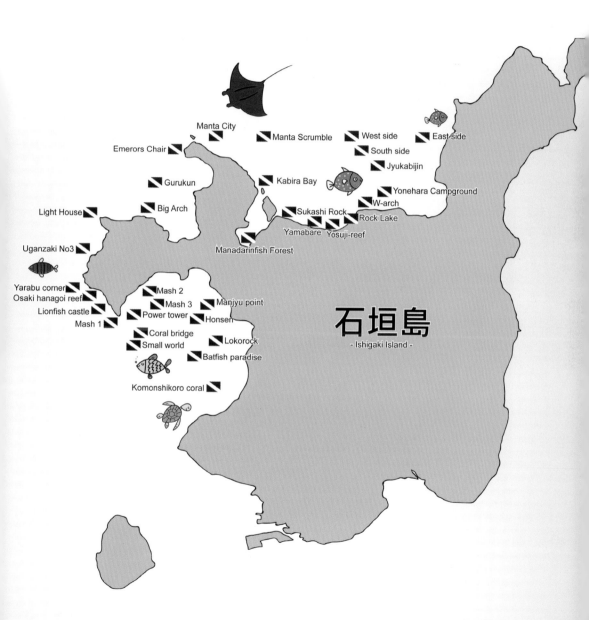

Manta City

Manta Scrumble

West side

East-side

Emerors Chair

South side

Jyukabijin

Gurukun

Kabira Bay

Yonehara Campground

Light House

Big Arch

W-arch

Sukashi Rock

Rock Lake

Yamabare Yosuji-reef

Uganzaki No3

Manadarinfish Forest

石垣島
- Ishigaki Island -

Yarabu corner

Mash 2

Osaki hanagoi reef

Mash 3

Manjyu point

Lionfish castle

Power tower

Honsen

Mash 1

Coral bridge

Lokorock

Small world

Batfish paradise

Komonshikoro coral

· 日本百大美景-川平灣

　　對旅客來說，石垣島的名物，最為人熟悉的，必定是石垣牛。石垣牛肉是高級食材，到訪石垣島必定要試試日本烤肉，美味非常。但對石垣島的居民或潛水員來說，石垣島的名物必定是它——魔鬼魚 Manta Ray。

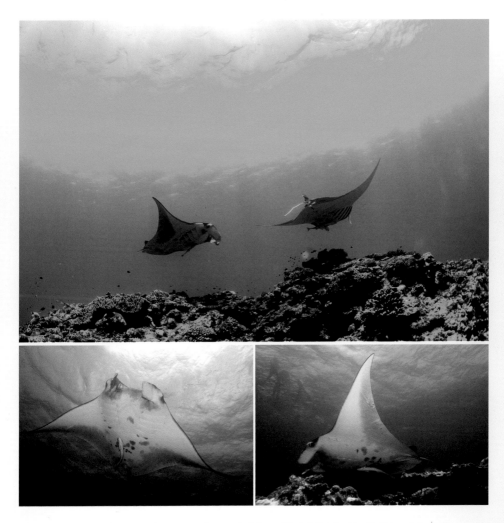

　　除了魔鬼魚，於石垣島潛水還可找到漂亮的藍洞，又有色彩繽紛的魚類陪伴潛行，讓你每次下潛也目不暇給。

· 在北面的潛點
經常能潛入石
縫間探索。

· 海金魚成群聚居於珊瑚礁。

· 絲鰭線塘鱧，俗稱雷達，擁有漸變色的身體。

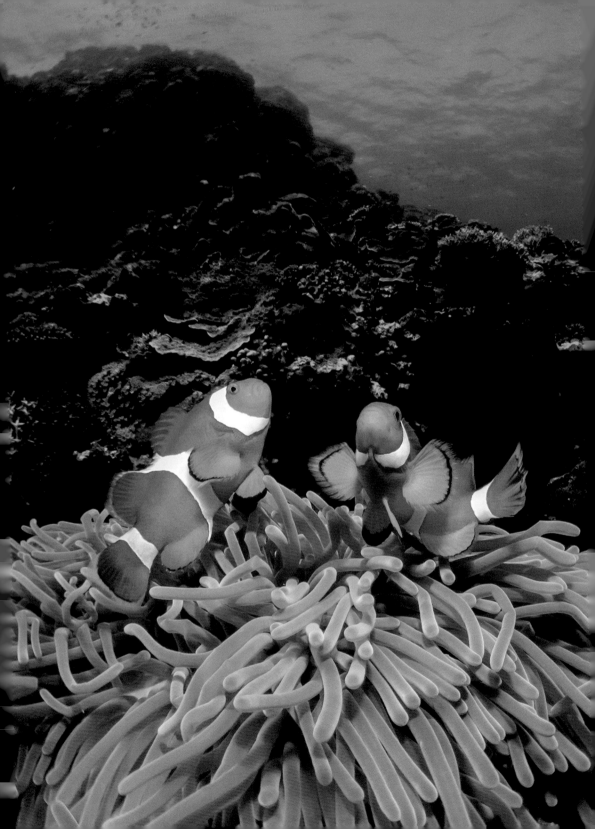

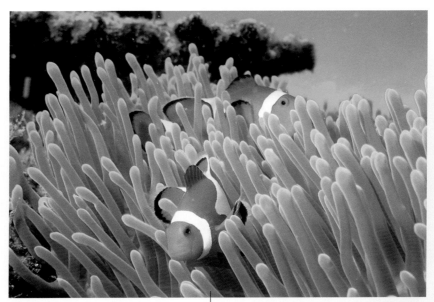

・ 小丑魚暢游於海葵的觸手間。

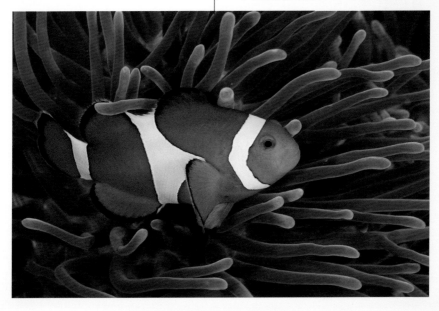

· 安波托蝦俗稱性感蝦，因常
常把尾部高高翹起而得名。

· 這種寄居蟹會住
進石珊瑚內。

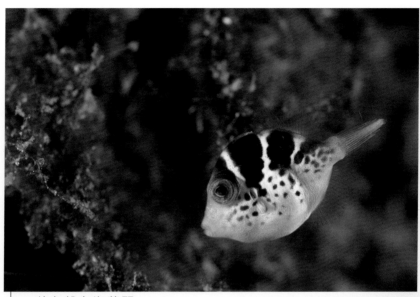

・ 幼魚躲在海藻間。

・ Bicolor blenny 雙色異齒鳚

· Blenny fish是很
好的水下模特兒。

· 我像粟米嗎？

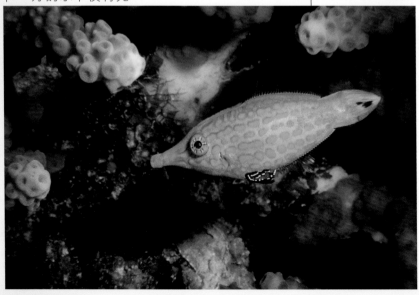

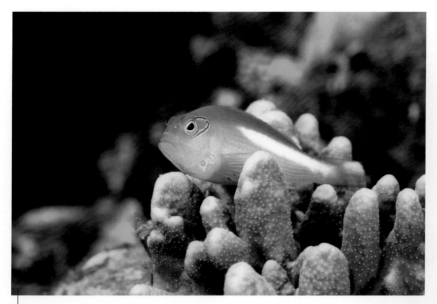

· Hawkfish 的眼睛像化了妝。

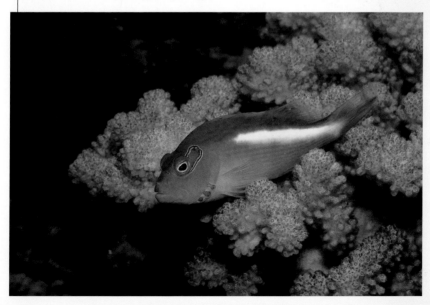

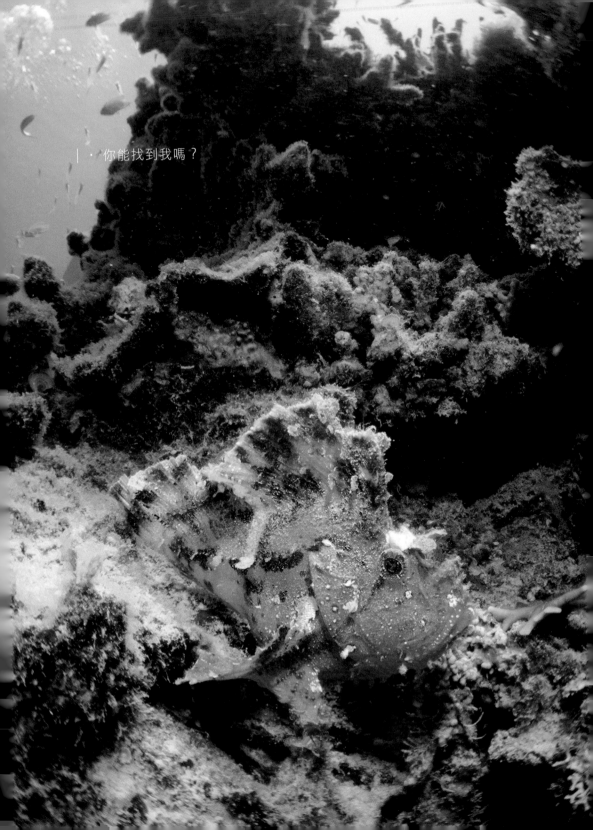
‧你能找到我嗎？

　　石垣島附近的外島各有特色，有時間可到竹富島、西表島、小濱島、黑島及波照間島走走。每個島都有如世外桃源，讓你樂而忘返。

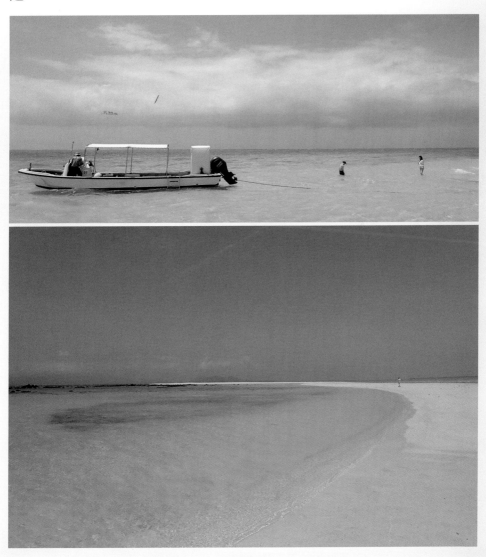

保育大海洋

社會急速發展下，
我們為下一代留下怎樣的海洋？

1 保育大海洋

一艘太空船，在太空不斷行走，如果單靠消耗船內的資源來運行，終有一日會因資源耗盡而毀滅。 地球資源豐富，在今天我們未必即時看到過度消耗的影響。就以淡水資源為例，我們今天沖涼用多了水，也只會想到要多付水費。但其實在地球的另一邊，卻因為我們的消耗增加而變得乾旱。

因此科學家設計太空船時要考慮如何將日常的廢物重新轉化作有用資源，供太空人使用。其實我們居住的地球，正是一艘超巨大的太空船，內有數十億個乘客。一但循環系統中任何一個地方出現問題，後果可以非常嚴重。

我們的海洋正面對甚麼問題呢？

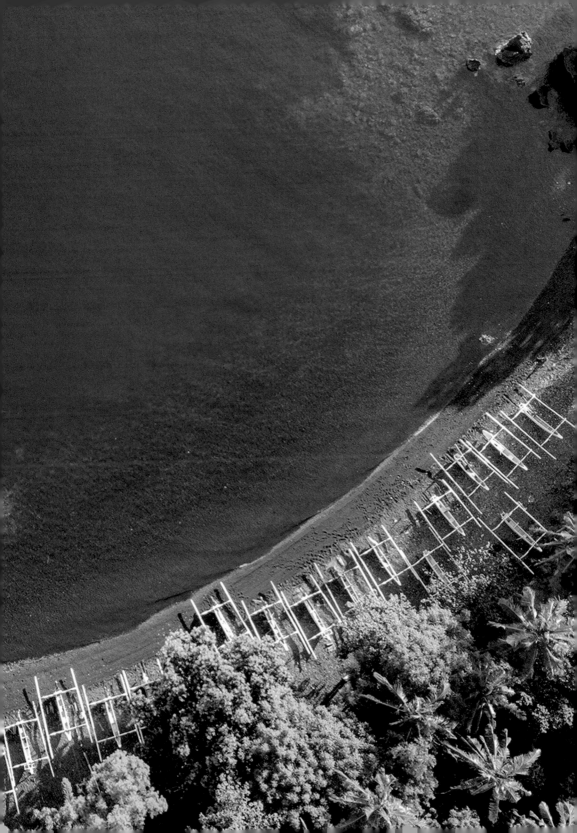

2 海洋垃圾污染

今時今日的消費文化主義，及生活上慣性的用完即棄文化，製造出大量垃圾。你知道各種垃圾分解需要多少時間嗎？

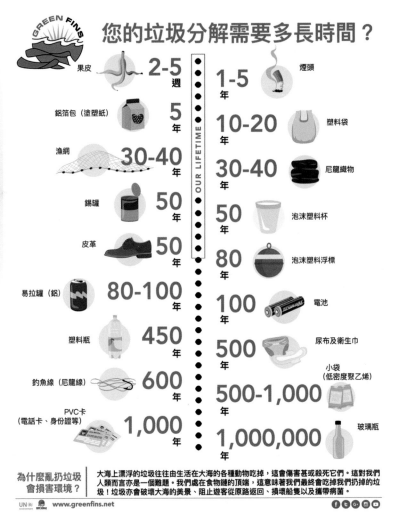

GREEN FINS

您的垃圾分解需要多長時間？

果皮 — 2-5 週
鋁箔包（塗塑紙）— 5 年
漁網 — 30-40 年
錫罐 — 50 年
皮革 — 50 年
易拉罐（鋁）— 80-100 年
塑料瓶 — 450 年
釣魚線（尼龍線）— 600 年
PVC卡（電話卡、身份證等）— 1,000 年

OUR LIFETIME

煙頭 — 1-5 年
塑料袋 — 10-20 年
尼龍織物 — 30-40 年
泡沫塑料杯 — 50 年
泡沫塑料浮標 — 80 年
電池 — 100 年
尿布及衛生巾 — 500 年
小袋（低密度聚乙烯）— 500-1,000 年
玻璃瓶 — 1,000,000 年

為什麼亂扔垃圾會損害環境？ 大海上漂浮的垃圾往往由生活在大海的各種動物吃掉，這會傷害甚或殺死它們。這對我們人類而言亦是一個難題。我們處在食物鏈的頂端，這意味著我們最終會吃掉我們扔掉的垃圾！垃圾亦會破壞大海的美景、阻止遊客從原路返回、損壞船隻以及攜帶病菌。

UN Ⓡⓢ www.greenfins.net

資料來源：The Reef-World Foundation

　　海洋垃圾問題一直是對海洋生態構成重大威脅。海洋垃圾當中以塑膠最為普遍。觀察身邊，你會發現膠袋、膠樽、即棄餐具及飲管已植根在日常生活中。因為塑膠分解速度異常慢，所以它的壽命比人類要長得多。當人類有心或無意讓塑膠垃圾飄落海中，有機會導致海洋生物誤食而死亡。例如海龜因為視力差，沒有味覺，分不出垃圾和食物的差別而經常將膠袋誤以為是水母進食。從死亡的魚類、鯨豚及海龜的胃部中，也經常會發現塑膠物。

・海洋垃圾隨處可見。

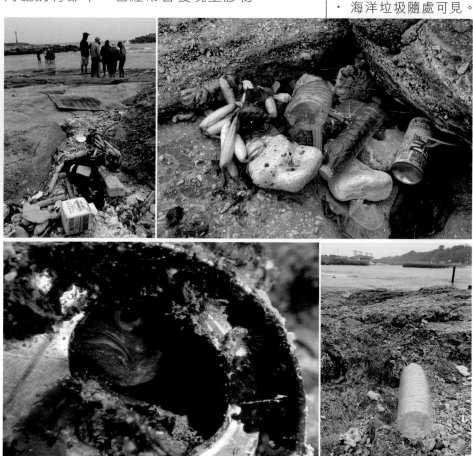

· 垃圾因風浪積聚在
　海面。

　　看得見的塑膠垃圾我們可以盡力清理，但微小的塑膠又該如何清除呢？**微膠珠**：微塑膠的一種，常見於潔面磨砂產品、牙膏及家居清潔用品等，直徑可小至數微米，當使用這些產品時，微膠珠便有機會隨水流入海洋。微膠珠能吸附有毒物質，而海洋生物吃進微膠珠，讓微膠珠和毒素進入食物鏈，結果人類在不知不覺間也嚐到微膠珠的滋味了。現在越來越多的國家發現微膠珠影響海洋生態，開始立法禁止使用。期望香港在不久的將來也能立法加以規管。

· 海洋生物未能分辨
　塑膠，因而誤吃，
　最終導致死亡。

我們可以為海洋做的事：

· 生活節約。非必要，不添置，可重用，繼續用，無法再用，回收再造。
· 減少使用塑膠製品，如膠袋、膠樽、即棄餐具及飲管。
· 妥善回收塑膠。
· 自備水樽、餐具餐盒及環保袋。
· 堂食代替外賣，及選擇不使用即棄餐具的食肆。
· 停用含微膠珠的產品（可查看產品成分是否有 Polyethylene (PE),Polypropylene(PP),Polyethylene terephthalate(PET)或Polymethyl methacrylate (PMMA)）。
· 防止塑膠進入海洋，參與海岸清潔活動。
· 鼓勵他人一同努力執行以上行動！

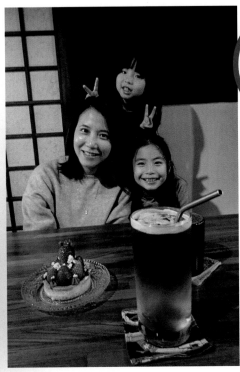

有小店使用
不鏽鋼飲管
及布杯墊，
落實減廢。

我們也買了自己的可再用飲管！

3 全球暖化

　　全球暖化成因是過量的溫室氣體存於大氣層內，當中大部份是二氧化碳。而二氧化碳的產生多數來自使用石化燃料，例如煤及石油。以香港為例，香港主要是以燃燒煤來發電的，再加上汽車使用汽油發動，情況並不理想。

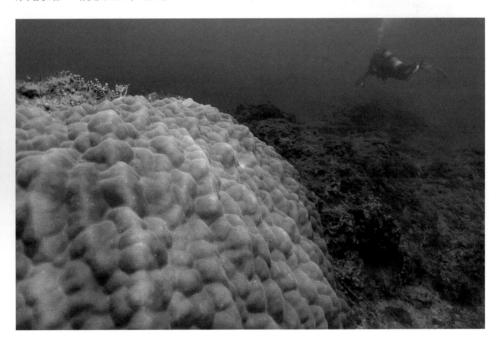

對海洋生態的影響
　　其實海洋一直吸收空氣中的二氧化碳，默默為地球的表面降溫。但海水升溫，卻又影響到海中生物的生存環境。當水溫上升時，氧氣的可溶性會下降，因此對海洋生物來說，不只是單單海水溫度的改變，還有從水中得到的氧氣減少了。另外，珊瑚骨骼主要由碳酸鈣構成。當海水的二氧化碳含量增多，碳酸鈣的飽和度便會降低，珊瑚更很難長成，甚至會溶解。

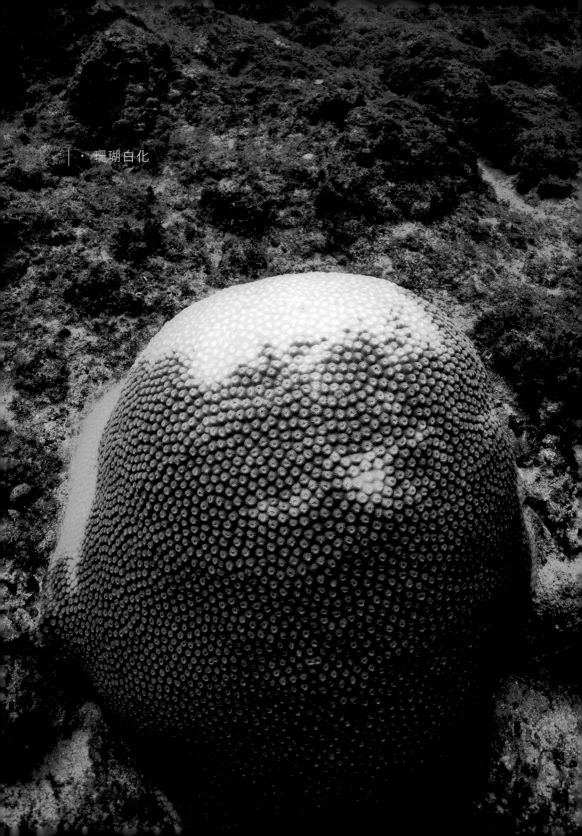
· 珊瑚白化

　　海水升溫亦導致珊瑚白化。大家對澳洲大堡礁的珊瑚白化也許略有所聞。當水溫太高、水變混濁或光線不足時，會造成珊瑚內的共生藻離開或死亡，餘下透明的珊瑚蟲附在白色的骨骼上。此時的珊瑚已經奄奄一息，除非環境短期內有改善，珊瑚才會恢復生長。但可惜珊瑚的生長速度並不高，有研究指如果情況持續，50年內地球上便再沒有珊瑚，而居住在珊瑚礁的生物也會因此失去家園，影響整個生態系統。

　　其實人類絕對有能力減少溫室氣體的排放。例如以可再生能源，如太陽能、水力和風力發電取代使用石化燃料。個人方面，珍惜資源、多利用公共交通工具、自行車或多走路。另外，全球畜牧業的溫室氣體排放量佔總量的比例不少，多選擇素食少吃肉類也是個人能做到的減碳好方法。爸爸相信只要每人付出一點去改變這世界、並感染身邊的人，未來還是充滿希望的。

香港珊瑚礁普查

珊瑚礁普查是一項全球性珊瑚監察項目。在香港，漁農自然護理署由2000年起與珊瑚礁普查基金合作，統籌每年一度的香港珊瑚礁普查。

珊瑚礁普查的主要目的是提高市民對珊瑚的生態重要性及保護珊瑚的意識，以及收集珊瑚數據以管理本港的珊瑚。

· 香港的珊瑚

 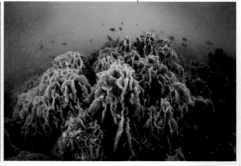

爸爸近年也有參與香港珊瑚礁普查，當到達指定的調查點後，研究員會在水下拉一條一百米長的參考線，再利用專用的紀錄板，紀錄指標品種的魚類及無脊椎動物數量，以及珊瑚的覆蓋情況。

· 準備好紀錄板，出發！

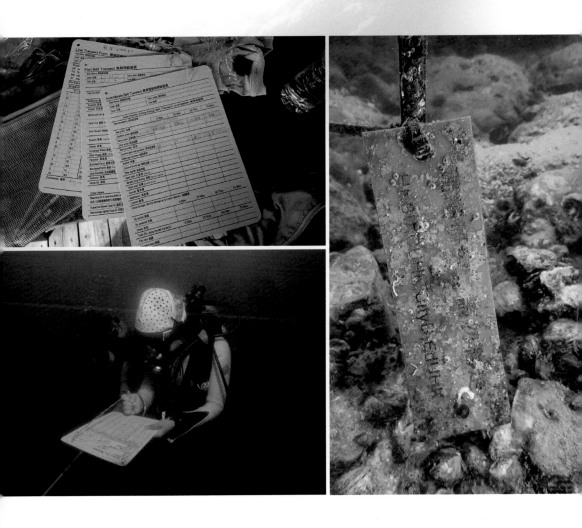

1. 在水下可用鉛筆在各式的紀錄板上書寫。

2. 潛水員正在參考線上觀察及紀錄。

3. 調查點設有水下記號。

　　近年香港珊瑚礁普查的報告也顯示整體珊瑚生長健康穩定，生物品種豐富。雖然也有發現個別地點的珊瑚有受損或白化現象，但情況未算嚴重。面對全球海水升温，香港的品種接受能力亦較高，果然是充滿香港精神，堅毅不屈。但牠們還面對其他的威脅，如海洋污染、破壞性捕魚活動、受船錨破壞等。在此希望大家能多加關注，好好保育，在未來的日子也能見到香港的珊瑚及生態能健康成長。

· 攝於香港果洲群島的
珊瑚和海蘋果。

4 保護瀕危動物

瀕危物種是指物種因為不同原因導致其野生族種群在不久的將來很有機會絕滅。由國際自然保護聯盟中的專家制定的《國際自然保護聯盟瀕危物種紅色名錄》，向公眾展示各物種保育工作的迫切性，並協助國際社會避免物種滅絕。

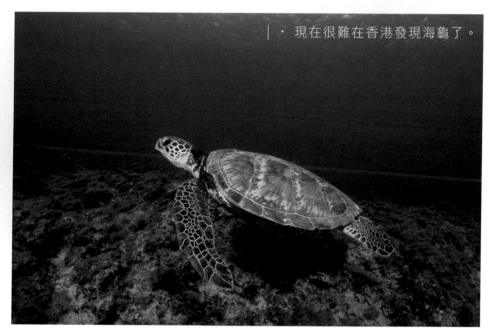

· 現在很難在香港發現海龜了。

海洋動物面對的威脅甚多，包括全球暖化，棲息地遭人為破壞、污染、誤捕、食物減少等。再加上在人類濫捕下，部份物種數量正急速下降。在香港，中華白海豚、海龜雖受法例保護，但海上交通日益繁忙，大大增加了牠們被船隻撞傷的機會。在全球，食用及醫藥價值高的的海洋生物在需求不斷增加的情況下，例如鯊魚、蘇眉、海馬等，數量已經銳減。香港作為亞洲第二大及全球第七大的人均海鮮消耗地，你我作出的小改變，絕對可以幫助到牠們！

我們可以為瀕危動物做的事：
· 拒吃魚翅及瀕危魚類

· 拒絕消費與瀕危動物相關的產品
· 選擇環保海鮮，(可參考WWF的《海鮮選擇指引》)

 https://www.wwf.org.hk/whatwedo/
oceans/supporting_sustainable_
seafood/

· 改用天然清潔劑，減少化學物質污染海洋機會
· 支持成立海洋保護區
· 參與漁業轉型的生態旅遊
· 向朋友推廣保護瀕危動物訊息

5 關注動物權益

　　相信每位小朋友也曾到過水族館參觀。對人類而言，不用下水就能見識美麗的海洋世界，探視奇異的水下生物，是相當吸引的。而且水族館還會訓練鯨豚海獅作表演。但細心想想，將動物監禁起來供人類觀賞，以及訓練牠們拍手轉圈娛樂大眾，是否恰當呢？

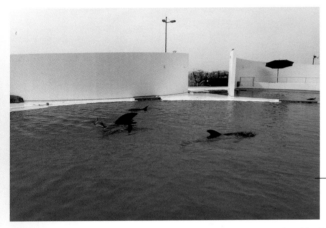

· 水池和大海，我們可以自己選擇嗎？

　　動物失去自由，永遠被關在同一個地方，只會感到害怕和絕望！

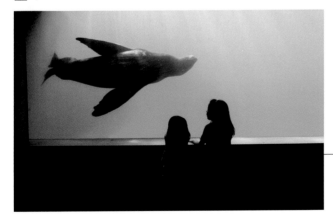

· 除了每天漫無目的地反覆來回游泳，我還可以做甚麼？

· 我知道我樣子趣怪，但我不是玩偶！

　　如果不到水族館，難道只可在電視螢幕看到牠們嗎？何不親身到牠們的家探訪，親近一下大自然呢！最近我們外遊時也到海上尋找海豚的蹤影。看見牠們聯群結隊自由自在地暢游，比起在水池狹窄的空間生活好得多了。看見牠們在野外生活，才更加了解到海豚的生活環境及習性。

· 出海時我們要乖乖穿上救生衣，以策安全。

· 我們是人類的好朋友！ ｜ · 海豚是群居動物，會照顧幼小。

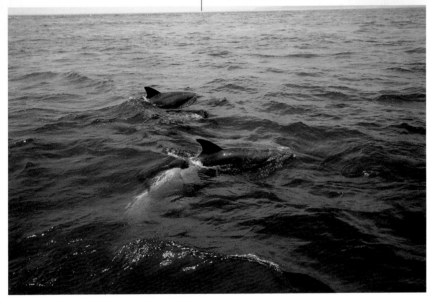

從今天起，守護海洋！

後 記

　　經驗所限，《爸爸又潛水》一書著實有很多不足及錯漏之處，還望讀者見諒。小小書本雖未能包括所有想分享的內容，但滿載的是爸爸的心血和努力。希望本書能在大家心中種下一顆愛護海洋的小種子，並健康發芽成長。

衷心感謝支持
《爸爸又潛水》計劃的每一位！

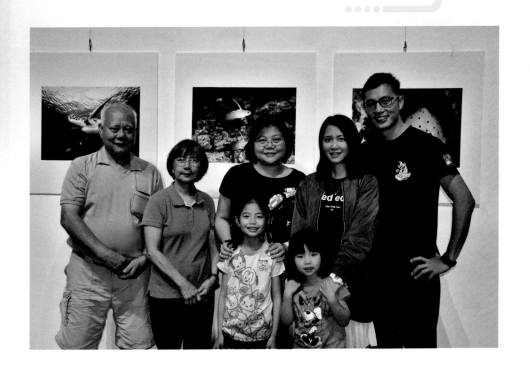

參 考 資 料

氣候變化香港行動 - www.climateready.gov.hk

世界自然（香港）基金會 - www.wwf.org.hk

綠色和平 - www.greenpeace.org/hk/

The Choose Right Today - hk.chooserighttoday.org

珊瑚礁世界基金會 - 綠鰭 - www.greenfins.net

Professional Association of Diving Instructors | PADI -www.padi.com

iNaturalist - www.inaturalist.org

漁農自然護理署 - www.afcd.gov.hk

鄭清海(2015)《珊瑚礁潮間帶》,人人出版股份有限公司

戴昌鳳(2011)《台灣珊瑚礁地圖.下,離島篇》,天下遠見出版股份有限公司.

李錦華(2013)《香港魚類自然百態》,香港自然探索學會

李錦華(2014)《香港水底奇兵》,香港自然探索學會

邵廣昭,陳麗淑,黃崑謀,賴百賢(2016)《魚類觀察入門》,遠流

杜偉倫,程詩灝,佘國豪(2013)《香港珊瑚魚圖鑑》,Eco-Education & Resources Centre.

杜偉倫, 佘國豪(2017)《香港常見珊瑚魚圖鑑》,Hong Kong A.F.C.D.

小林安雅 (2015)《海水魚與海中生物完全圖鑑》,台灣東販股份有限公司

Andrea & Antonella Ferrari (2006)《A diver's guide to reef life》Nautilus

章英傑(2016)《天堂潛水員》,聯合文學出版社股份有限公司

易欣齊(2015)《台灣小島遊:澎湖.綠島.小琉球》,星島出版

邢正康(2012)《樂活海洋完全實戰book》,遠足文化事業股份有限公司

楊志仁,楊清閔,李展榮,楊志仁(2011)《綠島海域最佳潛點深入介紹》,國立海洋生物博物館

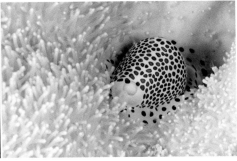

鳴　謝
本書得以順利出版，實感謝以下單位友好的支持及協助。如有遺漏，敬請見諒！

香港教師夢想基金
Olympus Hong Kong and China Limited
Diving Adventure · Stephen Au
Scuba Monster · John Ng · Jennifer Chu
The Reef-World Foundation
才藝館 · Roy Ho
www.aoi-uw.com
Brad Kwok
Victor Lau
Sam King Fung Yiu
CM Leung
GiGi Dream
Georgina Wong
Gary Lau
Jackie Hei
Victor Tsui
Rex Fong

（排名不分先後）

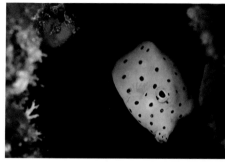
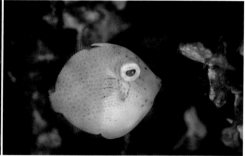

來潛入精彩的海洋世界，認識・愛上・保育・海洋

爸爸又潛水

WP150

系　　列／ 運動系列
作　　者／ 李權殷 Kenny Lee
　　　　　web：www.kennyunderwater.com　email：kennyunderwater@gmail.com
　　　　　facebook：爸爸又潛水　divingpapahk

出　　版／ 才藝館
　　　　　地址：香港新界葵涌大連排道144號金豐工業大廈2期14樓L室
　　　　　Tel：852-2428 0910　　　　　Fax：852-2429 1682
　　　　　web：www.wisdompub.com.hk　email：info@wisdompub.com.hk
　　　　　facebook：wisdompub

出版查詢／ Tel：852-9430 6306《Roy HO》

香港發行／ 香港聯合書刊物流有限公司
　　　　　地址：香港新界大埔汀麗路36號中華商務印刷大廈3字樓
　　　　　Tel：852-2150-2100　　　　　Fax：852-2407-3062
　　　　　web：www.suplogistics.com.hk　email：info@suplogistics.com.hk

台灣發行／ 貿騰發賣股份有限公司
　　　　　地址：新北市中和區中正路880號14樓
　　　　　web：http://www.namode.com　email：marketing@namode.com
　　　　　Tel：+886-2-8227-5988　　　　Fax：+886-2-8227-5989

網上訂購／ web：www.openBook.hk　　　email：cs@openbook.hk

版　　次／ 2018年7月初版
定　　價／ HK$98.00　　　　　　　　　NT$400.00
國際書號／ ISBN 978-988-78656-5-0
圖書類別／ 1.潛水　2.運動

免責聲明：本書刊的資料只為一般資訊及參考用途，雖然編者致力確保此書內所有資料及內容之準確性，但本書不保證或擔保該等資料均準確無誤。本書不會對任何因使用或涉及使用此書資料的任何因由而引致的損失或損害負上任何責任。此外，編者有絕對酌情權隨時刪除、暫時停載或編輯本書上的各項資料而無須給予任何理由或另行通知。

本書如有破損或缺頁，請寄回出版社更換。